色彩構成

明度對比╳空間混合╳色彩調和，結合基礎知識與技巧訓練

目錄

前言

第三章　色彩構成技巧訓練

第四章　色彩構成在現實生活中的廣泛應用

第五章　優秀的色彩構成作品欣賞

前言

　　在多年的藝術教育教學和社會實踐及工作中，編者深切地體會到，在知識經濟時代，色彩構成作為藝術設計系必修的基礎課程之一，對開拓學生的設計思維能力和色彩表現能力有著非常重要的作用，但如何達到這樣的目標，並透過教學訓練實現真正意義上的教學與實踐應用相結合，如何完善和提高學生的色彩應用能力，一直是困擾著專業色彩學教師的難題。儘管目前相關教材不少，但與設計實踐結合的卻少之又少，為了不斷完善和提高色彩學教學，編者結合多年的教學實踐，總結出一套頗具特點的實用教學方法，這是編寫本書的初衷和目的。

　　每天我們都生活在色彩斑斕的世界中，如何把自然色彩變成設計色彩，整理、歸納、重組與創造我們的生存環境，並使豐富的色彩充斥於我們美好的生活，是色彩構成教學中必須解決的問題。本書共分五章：第一章主要講解色彩與色彩構成、色彩構成與設計、色彩構成與生活；第二章有系統地講解了光與色彩、自然色彩與繪畫色彩、繪畫色彩與設計色彩、色彩的生理與心理、色彩三要素、色彩分類、色立體；第三章詳細闡述了明度對比色彩的構成訓練技法、色相對比色彩的構成訓練技法、彩度對比色彩的構成訓練技法、冷暖對比色彩的構成訓練技法、面積對比色彩的構成訓練技法、色彩調和色彩的構成訓練技法、空間混合色彩的構成訓練技法、色彩聯想的色彩構成訓練技法；第四章用大量的實踐案例分析和展示了色彩構成在服裝設計、產品設計、包裝設計、廣告設計、居住環境中的應用；第五章集中展示了教師的示範作品和學生的課堂演練作品。

在本書的編寫過程中，得到了李培遠、李達、張軍、劉楊、史華、劉惠民、文慶忠老師和王宏、王櫻諾、譚景文、黃靜等同學的鼎力配合，在此表示感謝。

由於時間倉促，作者的程度有限，書中缺點和不足之處在所難免，希望讀者們多提寶貴意見。

<div style="text-align: right">編者</div>

第一章

概述

1.1　色彩與色彩構成

1.1.1　色彩的含義

人們每天都生活在五彩繽紛的世界裡。就人類本身而言，也同樣存在著膚色的差異。如黃色人種、黑色人種、白色人種等。可以說，色彩是無處不在的。有了色彩，才使我們的生活充滿了希望、充滿了陽光、充滿了活力、充滿了和諧。總之，如果我們這個世界沒有了色彩，那將是無法想像的。

人們對色彩的認識是與生俱來的。當陽光普照大地，萬物隨之增添色彩。色，指顏色；彩，指各種色彩。色彩就是各種有色光反映到人們的視網膜上所產生的感覺。

1.1.2　色彩構成的含義

我們了解到色彩是有色光反映到人們的視網膜上所產生的感覺，有了這種感覺，才使人們的生活、思想甚至情感不斷地發生變化和昇華。如何用色彩去點綴、美化我們的生活，是與精彩生活息息相關的事情。因此，我們必須了解和掌握色彩構成的規律，才能把色彩搭配得更合理、更美麗。

構成，是將兩個或兩個以上的元素，按照一定規律和原則，重新組合成新的形式。色彩構成，是將兩個或兩個以上的色彩，根據不同的需要和目的性，按照美的色彩關係法則，重新設計、組合、搭配，形成符合審美要求的色彩關係。

1.2 色彩構成與設計

1.2.1 人類早期對色彩的認識和運用

　　色彩構成的方法與設計的應用由來已久。人類在很早以前就利用大自然的有色物質來紋身、文面、裝飾器物，如圖 1-1 所示；或者繪製圖騰紋樣與壁畫，巧妙地用帶有色彩的獸皮和花草做裝飾，並逐漸用更多的色彩如紅、藍、綠、黃、金、銀、白、黑等色美化宮殿和廟宇，直到現代，人們仍能從中感受到它的豪華、燦爛和神祕。可以說，以上是人類較早的色彩構成實踐與設計實踐。

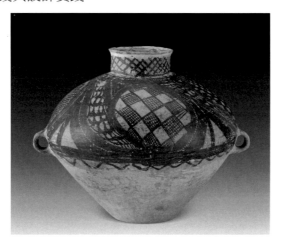

圖 1-1

1.2.2 現代人類對色彩的要求

　　現代人類社會進入了前所未有的色彩設計時代。隨著人們物質生活的不斷提高，對色彩和設計的要求也日趨強烈。我們生活在五彩斑斕的世界裡，無論你是否在意，色彩都與你形影相隨。人們始終希望並盡一切可能性利用色彩的特性來表達自己的情感與信仰，裝扮自己豐富而美麗的生活，使色彩的功能發揮到極致。

1.3　色彩構成與生活

　　由於每一種顏色都有其特殊的寓意，因此，正確選擇色彩，可極大地美化人們的生活。僅從人們的住宅色彩來看，大多數房間在色彩的選擇上往往單調沉悶，如果在選擇色彩時注意與家具及其他物品的色調協調搭配、相輔相成，就能相得益彰，同時可以增強房間的色彩效果，為我們的生活環境增添光彩，從而改變生活環境，提高生活品質。

1.3.1　色彩構成與衣食住行

　　事實上，人們的衣（圖 1-2 和圖 1-3）、食（圖 1-4 和圖 1-5）、住（圖 1-6 和圖 1-7）、行（圖 1-8 和圖 1-9）等各個方面都需要對色彩進行設計，並進行合理配置。人們需要經常改變和調節周遭環境原有的色彩，使之更加適應人們快節奏的生活和視覺要求，增加視覺和精神上的快感，並提高生活的品質。

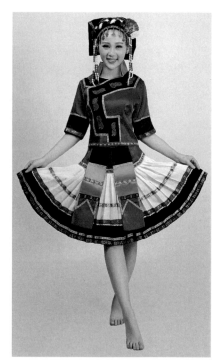

圖 1-2

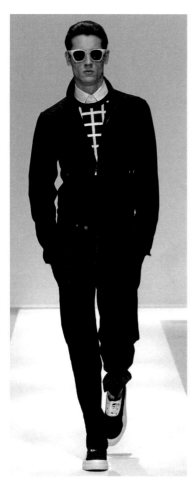

圖 1-3

1.3.2　生活離不開色彩

　　在 1.3.1 小節中我們講過，人們的衣、食、住、行等各個方面都需要對設計色彩，並合理做色彩配置。這說明了人們的生活離不開和諧的色彩，比如，時尚華麗的衣裳色彩給人以美的享受；令人垂涎欲滴的美食色彩讓人回味無窮；溫馨的家居環境色彩讓人身心舒適；方便快捷的出行方式（交通工具色彩）給人便利的同時又有賞心悅目的感覺。人們在享受這些的同時，是色彩在其中扮演了滿足人們生活需要的重要角色。僅從服飾方面的色彩搭配來看，就足以說明色彩在生活中的無可替代性。服裝色彩是人們觀感中的第一印象，它有極強的吸引力，若想讓自己在著裝搭配上得到淋漓盡致的發揮，就必須充分了解色彩的特性。恰到好處地運用色彩的搭配，這樣不僅可以修正、掩飾自己身材等方面的不足和欠缺，而且還能強調突出你的優點、氣質和魅力，使自己的整體形象得到全面提升。

　　總而言之，色彩構成的應用不僅歷史悠久，而且隨著現代文明、知識經濟、社會和諧的發展，越來越被更多的人所重視，為更多的人所享用。它不僅符合了人們社會生活中對色彩的需求，而且對人們的精神享受和人類發展要求給予了越來越多的滿足。歸根究底，生活離不開色彩。

圖 1-4

圖 1-5

圖 1-6

圖 1-7

圖 1-8

圖 1-9

思考與訓練題

1. 什麼是色彩？你所了解的色彩知識有多少？
2. 什麼是色彩構成？
3. 色彩構成與設計的關係為何？
4. 生活為什麼離不開色彩？
5. 用現有的色彩知識完成一幅色彩構成作業。

要求：

1. 在 25cm×25cm 的白紙板上完成。
2. 題材、內容、風格均不限。

訓練目的： 檢驗學生對色彩的理解和表現能力。

第二章

色彩基礎知識

2.1　光與色彩

英國物理學家牛頓在劍橋大學的實驗室裡，把太陽光從一小孔引進暗室（實驗室）。白而亮的光透過三稜鏡後，照射在螢幕上，呈現出一條十分美麗的彩帶，顏色依次是紅、橙、黃、綠、藍、靛、紫，從而揭示了光學原理，也解釋了彩虹形成的原因。

2.1.1　色彩產生的條件

▶ 光

光是電磁波的一種，所以也叫光波。

▶ 電磁波

電磁波包括宇宙射線、X 射線、紫外線、可見光和無線電波，這些光線是客觀存在的物質，並都有自己的波長和振動頻率。通常所說的色彩是能夠引起色覺的部分 —— 電磁波，這段波長稱為可見光，其餘波長的電磁波都是肉眼看不見的，故稱為不可見光。可見光的波長範圍是 360 ～ 830nm 的電磁波；紅外線的波長範圍是大於 760nm 的電磁波；紫外線的波長範圍是小於 400nm 的電磁波。

▶ 光源

簡單地說，能發光的物體叫光源，例如，太陽光、燈光、火光、螢光等。其中太陽是最大的光源。

2.1.2 光與色彩的關係

　　人類透過對色彩的研究，認識到色彩和光是密不可分的。由於物體的屬性各有不同。因而，受到光的照射後，其中一部分光被吸收，其餘的光被反射或透視，形成了不同的顏色。色彩是眼睛對可見光的感覺，這種感覺也會隨著明暗變化而變化。不僅如此，色彩感覺往往隨著人的生理、心理、情緒的變化而發生微妙的改變。

　　太陽光通常被認為是自然光，在太陽光照射下的物體的顏色基本呈現相對穩定的色彩。因此，白天自然界中物體的顏色是豐富多彩而又千變萬化的。可是到了晚上，由於月光是太陽照在月球上的反射光，因而，所有物體都會顯現出一片灰濛濛、暗灰色。在月光下，人們是無法辨認物體的顏色的。由於光源色的不同，同一物體的顏色被不同光源照射也會發生改變，例如，一塊白布，在白光的照射下呈白色，在紅光的照射下呈紅色，在綠光的照射下呈綠色等。

　　色彩產生的條件有以下幾點。首先，必須有光（可見光）；其次，人們有正常的色覺；再次，人們的生理、心理對色彩感覺的影響；最後，光源色變化對物體、對色覺的映射。

2.2 自然色彩與繪畫色彩

2.2.1 自然色彩

　　大自然給人們帶來了千變萬化的色彩。春天，春光明媚、萬紫千紅、春色滿園、百花齊放，如圖 2-1 所示；夏天，和風細雨、鬱鬱蔥蔥、枝繁葉茂、蓮葉滿池，如圖 2-2 所示；秋天，秋色迷人、秋色宜人、果實纍纍，如圖2-3所示；冬天，天寒地凍、滴水成冰、瑞雪紛飛，如圖2-4所示。

　　自然色彩，一般指在陽光照射下的一切景物的顏色，它隨著季節、氣候、環境和時間的變化而發生改變。如早、晚景物的受光面呈暖色調，背光面呈冷色調。中午，受光面呈冷色調，背光面則有暖色調的感覺。

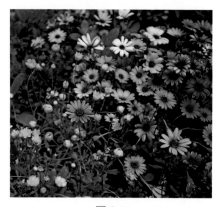

圖 2-1

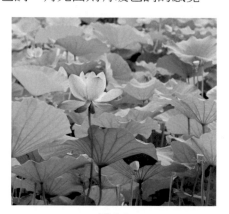

圖 2-2

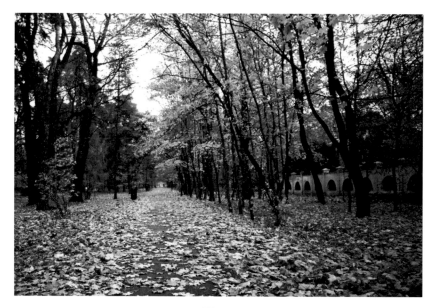

圖 2-3

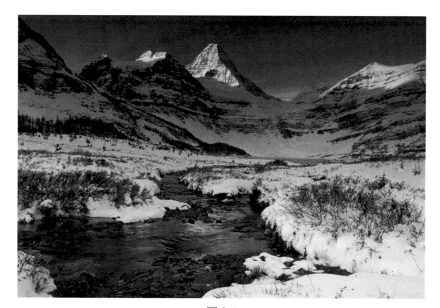

圖 2-4

2.2.2　繪畫色彩

　　繪畫色彩就是研究物體在光照射下所呈現的豐富色調，同時用繪畫色彩也解決了物體色、環境色、光源色及其相互影響和變化規律的關係問題。幾千年來傳統國畫中色彩的演繹與發展有著自己獨特的規律和法則。國畫（圖2-5）講究「隨類賦彩」的同時，還十分重視空間環境對物象的影響。隨著空間環境對物象的影響和光源色的變化，物象的色彩也會隨之發生變化，這就是我們常說的物體色、環境色、光源色之間的相互作用和影響。

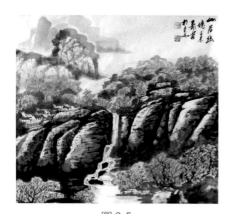

圖 2-5　　　　　　　　　　　　　　　　圖 2-6

　　國畫、油畫（圖2-6）和水粉畫（圖2-7）在色彩運用和對色彩的感受上是有所不同的。中國傳統的繪畫是以墨調色，與西方繪畫以油色烘染出的立體感、明暗透視等有較大差異，在薄與厚、淺與深、淡與濃等多種矛盾體中求得視覺上的最終統一。在傳統油畫技法裡，色彩的影響力也是極為顯著的，畫家可以憑藉理解、想像來充分地表達自己的感受，以顯露其自身的魅力和美感。因此，畫家的色彩感覺是第一重要的，畫家必須對色彩的彩度、明度、色相及色相之間的細微差異有敏銳的觀察力和表現力，才能駕馭它並發揮它最大的作用。雖然自然界的色彩為我

們的視覺提供了豐富的色彩資源，並呈現出千變萬化的色彩相貌，但是我們的感性認知與理性認知總是在不斷地提高和變化。特別是在長期的實踐中，人們不僅認識到色彩的差異性，同時也認識到它的統一性與協調性，這種色彩中既對立又統一的特點構成了繪畫色彩的基本關係，成為我們掌握繪畫色彩的關鍵，因此，色彩成為我們表現自然、表現情感的重要手法。這就需要我們要不斷總結經驗，勤於練習，只有這樣才能更好地駕馭色彩，才能把自然色彩轉化為繪畫色彩，才能設計出我們需要的理想色彩畫面和藝術作品。

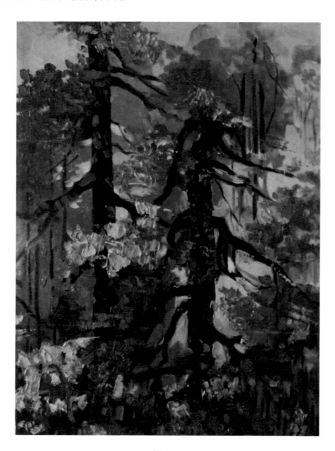

圖 2-7

▶ 物體色

物體的顏色稱為物體色，也是物體本來的顏色。這種顏色是相對穩定的，因此又稱為固有色，並以跟其他物體的顏色有著區別。

▶ 環境色

物體所處環境的顏色稱為環境色。事實上，任何物體的顏色都是相對存在的，沒有一種絕對的顏色，因此，它必須受周圍環境的影響。所謂「近朱者赤，近墨者黑」就是這個道理。

▶ 光源色

光源所發出的光的顏色稱為光源色。一般太陽光、燈光、火光等光源發出的光是呈黃色和紅色的。

▶ 三者的關係

◆ 迎光面受光源色的影響

◆ 受光色調 = 光源色 + 固有色

◆ 中間色受固有色的影響（固有色成分最多）

◆ 中間調 = 固有色 + 光源色（少）+ 環境色（少）

◆ 背光面受環境色的影響

◆ 背光面 = 固有色 + 環境色

2.3 繪畫色彩與設計色彩

2.3.1 繪畫色彩與設計色彩的關係

繪畫色彩是研究光與物體相互影響的規律。繪畫色彩側重表現光與色，設計色彩則重在創意色彩元素。繪畫色彩與設計色彩並沒有本質區別，只是側重點不同。設計色彩是利用色彩的構成規律來表現人們的設計理念。

2.3.2 色彩是設計的重要元素

在各種設計中，色彩是十分重要的設計元素。研究表明，人們對有彩色系 —— 紅、橙、黃、綠、藍、靛、紫的關注程度、敏感程度，遠遠大於無彩色的黑、白、灰。在實際設計中，人們主要運用色彩的三大基本色調，即高明度、中明度、低明度和九個基本調式進行色彩設計與色彩的搭配，同時根據高明度基調的色彩對比，中明度基調的豐富、含蓄，低明度基調的沉穩莊重等特性，設計出符合審美和實際要求的作品。

因此，在進行色彩設計的過程中，要充分考慮廣大受眾的審美心理、需求心理，要有針對性地選擇用色，以達到吸引讀者、強化宣傳的目的。

2.4　色彩的生理與心理

2.4.1　色彩的生理現象

人們長期固守一地，就會產生惰性，思想也會僵化，一旦換個新環境，就會有一個適應過程，而這個過程需要一定的時間來完成。視覺也是一樣，從暗的房間裡來到明亮的室外，眼睛需要慢慢地睜開，否則，強烈的色差會傷害眼睛。我們經常看到被困在黑暗中的人，要用厚毛巾矇住眼睛，逐漸揭開才能恢復正常視覺，這種現象的過程叫明適應。相反的，從亮處忽然進入暗室，剛開始什麼也看不見，過 5～8 分鐘就會慢慢看見暗室裡所放的東西。從明到暗的適應過程就叫暗適應。

另外，當我們從普通燈泡（呈黃紅色的光）的房間裡走到另一間日光燈（帶藍白色的光）的房間，我們會有不太舒服的感覺，這是因為日光燈的房間色彩比普通燈泡房間的色彩明亮。可是，沒過多久就會習慣，這種人們對色彩的適應過程叫色彩適應。

2.4.2　色彩的心理特徵

當色彩作用於人的視覺器官，並透過視覺神經傳入大腦，大腦再經過思考、整理與以往的觀察經驗產生關聯性，最後得出結論，並能引發情感、意志等一系列心理反應，這就是色彩的心理特徵。

色彩在實際生活中，在人們的衣、食、住、行等各個方面都扮演著十分重要的角色，色彩的象徵意義、表情特徵、心理聯想都承擔著一定的「責任」和「任務」。

2.4.3　色彩的聯想

色彩不僅有冷暖、大小、軟硬、輕重、活潑、莊重、強弱等表情特徵，同時也能使人們產生豐富的聯想，既能讓人聯想到具象的物體，也能讓人聯想到抽象的事物。

▶ 具象聯想

◆ 紅色：讓人聯想到蘋果（圖 2-8）、口紅（圖 2-9）等。

圖 2-8

圖 2-9

◆ 橙色：讓人聯想到橘子（圖 2-10）、成熟的柿子（圖 2-11）、胡蘿蔔（圖 2-12）等。

圖 2-10

圖 2-11

圖 2-12

◆ 黃色：讓人聯想到檸檬（圖 2-13）、成熟的香蕉（圖 2-14）、油菜花、
　　小雞（圖 2-15）等。

圖 2-13

圖 2-14

圖 2-15

◆ 綠色：讓人聯想到樹葉（圖 2-16）、草地（圖 2-17）、禾苗（圖 2-18）等。

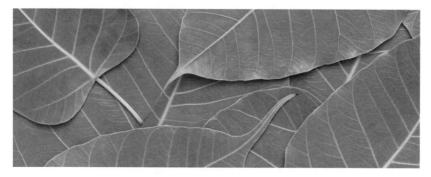

圖 2-16

<div style="text-align:center">圖 2-17　　　　　　　　圖 2-18</div>

◆ 藍色：讓人聯想到天空（圖2-19）、大海（圖2-20）、湖泊（圖2-21）等。

<div style="text-align:center">圖 2-19　　　　　　　　圖 2-20</div>

<div style="text-align:center">圖 2-21</div>

◆ 紫色：讓人聯想到葡萄（圖2-22）、丁香花（圖2-23）等。

圖 2-22　　　　　　　　　　　　　　　圖 2-23

◆ 黑色：讓人聯想到夜晚、煤炭（圖2-24）、皮鞋（圖2-25）、墨汁、頭髮（圖2-26）等。

圖 2-24　　　　　　　　　　　　　　　圖 2-25

圖 2-26

◆ 白色：讓人聯想到白糖、白雪（圖 2-27）、白雲（圖 2-28）、白兔（圖 2-29）、麵粉等。

圖 2-27

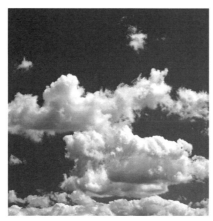

圖 2-28

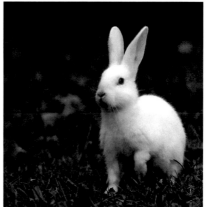

圖 2-29

◆ 灰色：讓人聯想到水泥、樹皮（圖 2-30）、磚牆（圖 2-31）、烏雲（圖
2-32）等。

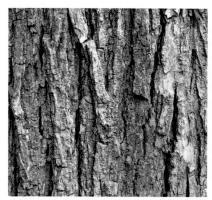

圖 2-30

圖 2-31

圖 2-32

▶ 抽象聯想

不同顏色的抽象聯想效果如下。

◆ 紅色：熱情、熱烈、危險、活力、革命。
◆ 橙色：溫情、甜美、明朗、華美、嫉妒。
◆ 黃色：明快、活潑、希望、秋天、快活、平凡。
◆ 綠色：和平、安全、生長、新鮮、公平。
◆ 藍色：平靜、悠久、理智、深遠、冷淡、薄情。
◆ 紫色：高貴、古樸、神祕、莊重、優雅。
◆ 黑色：莊重、剛健、恐怖、死亡、堅實、憂鬱。
◆ 白色：清潔、神聖、純潔、潔白、純真、光明。
◆ 灰色：憂鬱、絕望、鬱悶、荒廢、平凡、沉默、死亡。

▶ **色彩的象徵**

　　由於各國、各民族的傳統習慣、民族風俗等方面的差別，色彩的象徵意義也有所不同。

◆ 紅色：紅色象徵著幸福和喜慶，是傳統節日的色彩。在西方，深紅色有嫉妒的象徵意義，有時也象徵著暴虐；粉紅色意味著健康，又是女性的色彩；紅色象徵著危險，如交通事故。

◆ 橙色、黃色：象徵日光，如金色的陽光，秋天（金色秋天）等。在古代，黃色是帝王用色，尤其在清朝，普通人是不允許用的。羅馬時代認為黃色是高貴和身分的象徵；與其相反，信仰基督教的國家認為黃色是最下等的顏色。

◆ 綠色：象徵著生命、自然、成長、和平、安全（如交通號誌）。在西方有時也象徵惡魔（如恐怖片中的惡魔形象）。

◆ 藍色：象徵深遠、大海、藍天、希望。在西方則表示名門貴族，是身分高貴的象徵。

◆ 紫色：紫色被稱為寶石色，象徵崇高，曾被作為國王的服裝用色，表示高級、高貴。

◆ 黑色或者灰色：象徵黑暗、沉默、消極、深沉，也有剛直、莊重的象徵意義。

◆ 白色：象徵純潔、乾淨、善良，也有死亡、投降等象徵意義，還有單薄、清淡、舒暢和輕浮等象徵意義。

2.5 色彩三要素、色彩分類、色立體

在學習和掌握色彩調和原理的同時，必須了解色彩三要素、色彩分類、色立體等相關知識。

2.5.1 色彩三要素

大千世界，色彩無處不在，而且千差萬別，大致可分為有彩色和無彩色兩大類，它們都有各自的明暗程度。色彩有色相、明度、彩度三種差別，也叫色彩的三要素。

▶ 色相

簡單地說，色相就是色彩的相貌，有別於色彩的名稱。在色相環上，無論你調和多少塊，它們每兩塊之間都有差別，只是色塊越多，色差越小，分辨每一塊的特徵就認清了每一色塊的長相，這就是色相。如紅花（圖 2-33）、粉紅色月季花（圖 2-34）就呈現出不同的色相。

圖 2-33 圖 2-34

▶ 明度

　　色彩的明亮程度叫明度。從色相環上我們不難發現，最亮的顏色是檸檬黃，其次是淡黃、中黃、土黃等，如圖 2-35（a）所示，也就是說檸檬黃的明度最高也最亮。綠色比藍色還亮，湖藍比鈷藍還亮，如圖 2-35（b）所示，大紅比土紅亮。

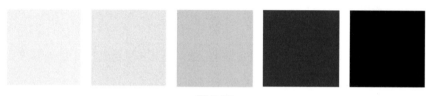

圖 2-35

▶ 彩度

　　色彩的純淨程度叫色彩飽和度。進一步說，能夠區別色彩鮮明與灰暗程度的屬性叫彩度或飽和度，即色彩的鮮豔程度。最純的顏色是沒有添加其他色，一旦有其他色的混合，其彩度就降低了。比如橙色，在混入土紅色的情況下變成紫紅色，彩度變低；再比如草綠色中如果加入少量的黑色，變成了墨綠色，彩度也會變低，如圖 2-36 所示。

圖 2-36

　　再比如，物體的表面結構不同，色彩的彩度也不一樣，在同等條件下，表面光滑的物體比表面粗糙的物體的色彩彩度高。絲織品比棉織品色彩鮮豔，是因為絲織品表面光滑所致；雨後的景物比雨前鮮豔，同樣是因為景物被雨水沖刷掉了灰塵，而使表面變得光滑所致。

2.5.2 色彩分類

▶ 原色

　　紅、黃、藍為三原色，也叫第一次色，如圖 2-37 和圖 2-38 所示。科學研究表明，紅、黃、藍是原始顏色，這三種色是其他任何色都調不出來的，而其他色都是由紅、黃、藍所調出來的。這是因為自然界的各種物體的不同色彩都是由紅、黃、藍三原色不同程度的吸收或反射而呈現在人們眼中的。

圖 2-37

◆ 加法混合

　　加法混合也稱為正混合。色光的三原色朱紅光、翠綠光、藍紫光通常也簡稱為紅、綠、藍，將它們按一定的比例混合起來，在明度上會有所增加，最後呈現為白光，如圖 2-39 所示。

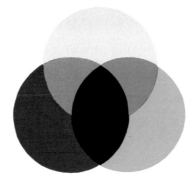

圖 2-38

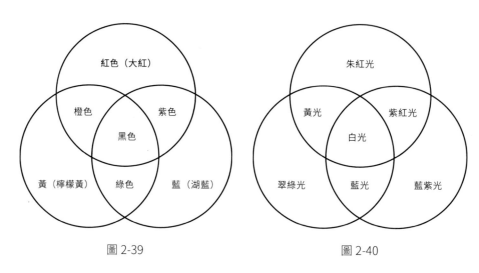

圖 2-39　　　　　　　　　　　　　　　　圖 2-40

實驗：在較暗的實驗室中，用兩個三稜鏡分別把兩束陽光分解為紅、橙、黃、綠、藍、靛、紫的光譜，再把各單色光放到螢幕上的相同位置，就能清晰地看到混合的效果。

景象：結果顯示，紅光＋綠光＋藍紫光＝白光。

◆　減法混合

顏料本身有吸光和反光的特性，它能夠把大部分的光吸收進去，而將少量的光反射出來。因此，不同顏色疊加時，其中一種顏色會吸收另一種顏色，混合顏色的明度和彩度會同時降低，造成明度上的遞減。越混色越變暗、變濁，最後變成了黑色，所以叫減法混合，又叫負混合。紅（大紅）、黃（檸檬黃）、藍（湖藍）相混（相同比例）的結果顯示，紅＋黃＋藍＝黑，如圖 2-40 所示。

▶ 間色

兩種原色相調而成的顏色叫間色，也叫第二次色，如圖 2-41 所示。

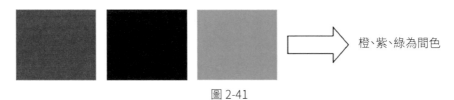

橙、紫、綠為間色

圖 2-41

紅＋黃＝橙，如圖 2-42 所示。

紅＋藍＝紫，如圖 2-43 所示。

黃＋藍＝綠，如圖 2-44 所示。

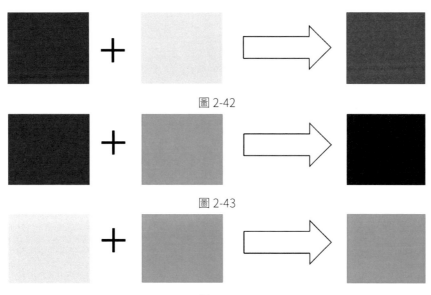

圖 2-42

圖 2-43

圖 2-44

▶ 複色

由兩個間色相混，或間色與原色相混所生成的顏色叫複色（也叫第三次色）。其顏色彩度較低，如紅橙、黃橙、黃綠、藍綠、藍紫、紅紫，如圖 2-45 所示。

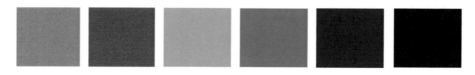

圖 2-45

▶ 補色

在色相環上位置相對的兩種顏色叫補色，如圖 2-46 所示。

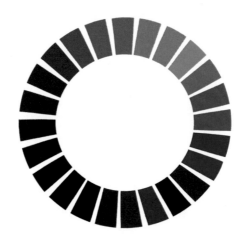

圖 2-46

在色彩對比中，紅與綠（如圖 2-47 所示）、橙與藍（如圖 2-48 所示）、黃與紫（如圖 2-49 所示），它們之間是補色關係。互為補色的兩種色是對比最強烈的顏色。

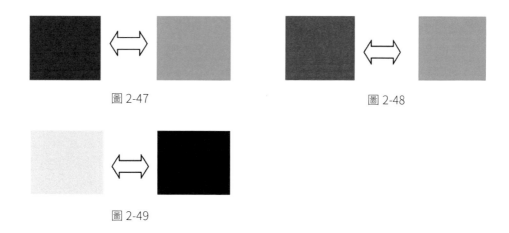

圖 2-47　　　　　　　　　　　　　　　　　　圖 2-48

圖 2-49

2.5.3　色立體

　　色相環是將色相關係展現在平面上的，它無法同時表示色彩的三屬性 —— 色相、彩度與明度。而色立體則能同時展現三者之間的關係。把眾多顏色按明度、色相、彩度三種關係組織在一起，構成三維空間的一個立體關係，就叫色立體（如圖 2-50 所示）。

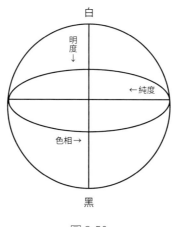

圖 2-50

　　這種關係序列具體說明如下。

▶ **無彩色（黑、白、灰）以明度為主的對比關係**

黑、白按上白、下黑、中間灰的等差構成明度序列，如圖2-51所示。

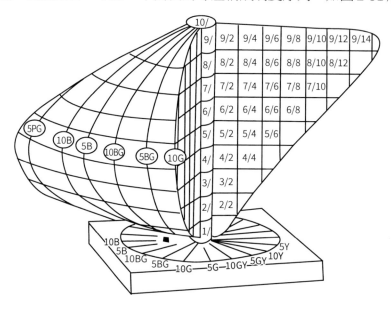

圖 2-51

▶ **有彩色以明度為主的對比關係**

不同色相的高彩度色按紅、橙、黃、綠、藍、靛、紫等差構成不同色相的明度對比關係序列，如圖2-52所示。

▶ **各色相中不同彩度的色彩**

這些色彩按外純內低等差排列起來，構成各色相的彩度序列，如圖2-52所示。

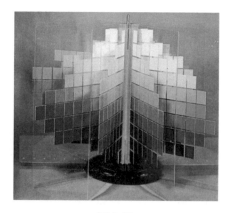

圖 2-52

◆　曼賽爾色立體

曼賽爾（Albert H. Munsell, 1858 —— 1918）是美國的色彩學家、教育家，該色立體是基於色彩三屬性，並結合人的視覺對色彩的反映，以及色彩對人的心理影響等因素而制定的色彩體系。

圖 2-53 中說明：中心軸為黑 —— 灰 —— 白的明暗系列，以此作為有彩色系各色的明度尺標。黑為 0°；白為 10°；中間色為 1°～ 9°，是等差的深灰色，構成曼賽爾色立體的關係序列。

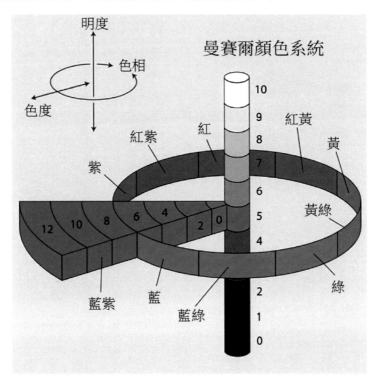

圖 2-53

◆ 奧斯華德色立體

　　該色立體是由德國科學家、諾貝爾獎獲得者奧斯華德（Wilhelm Ostwald, 1853 —— 1932）創立的。24 色相環就是奧斯華德色立體的平面、直觀表示圖，如圖 2-54 所示。

◆ 日本色彩研究所色立體

　　該色立體是日本色彩研究所制定的色立體體系，以紅、橙、黃、綠、藍、紫 6 個主要色相為基礎，可調成 24 個色相，其彩度近似曼賽爾色系。其色相環與奧斯華德的類似，如圖 2-55 所示。

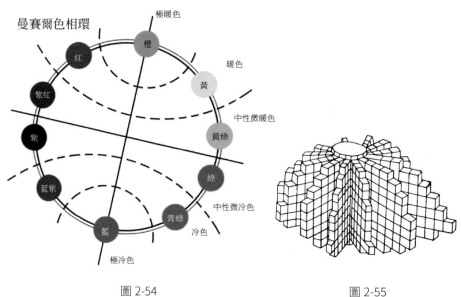

圖 2-54　　　　　　　　　　　　　　　　圖 2-55

2.5.4　色立體的用途

　　色立體就像一個色彩大詞典，幾乎涵蓋了所有的色彩內容，為我們的高品質生活提供了可靠的色彩依據和技術支持，也讓我們能快速準確地查找和使用色彩，並為取得理想的色彩效果，帶來了極大的方便。

思考與訓練題

1. 色彩產生的條件是什麼？
2. 自然色彩與繪畫色彩的區別是什麼？
3. 繪畫色彩與設計色彩的關聯有哪些？
4. 色彩的三要素具體含義是什麼？
5. 完成 24 色相環一張，並標明原色、間色、複色、補色。

要求：

1. 在 25cm×25cm 的白紙板上完成。
2. 根據色彩原理，精心繪製。

訓練目的： 檢驗學生對色彩原理的理解和動手實踐的能力。

第三章

色彩構成技巧訓練

3.1　明度對比色彩構成技巧訓練

　　色調整體可分為以明度（單色相、多色相）為主構成的高明度色調、中明度色調、低明度色調和以彩度為主構成的高彩度色調、中彩度色調、低彩度色調，以及以冷暖對比為主構成的冷調、微冷調、暖調、微暖調，還有以面積對比為主構成的色調。

3.1.1　明度對比的含義

　　由於明度差異而形成的色彩對比為明度對比。

▶ 明度階

　　根據曼賽爾色立體，由白調到黑調成九級等差數列，稱為明度階，如圖 3-1 ～圖 3-3 所示。

　　說明：明度階上的 N0，理論上認為是絕對的白，但事實上是不存在的。

▶ 短調

　　根據明度階中的九級等差數列，將每一級稱為 1 階。3 階以內的配色組合叫短調，也是明度的弱對比。

▶ 長調

　　5 階以上的配色組合叫長調，為明度的強對比。

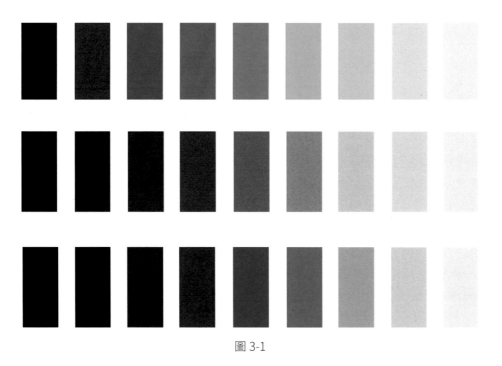

圖 3-1

圖 3-2 圖 3-3

3.1.2　以明度對比為主構成的色調

以明度對比為主所構成的色調可分為三大調、九小調。

▶ 明度對比的三大調

- ◆ 高明度色調：高明度色彩占整個畫面的 70% 左右，稱為高明度色調。
- ◆ 中明度色調：中明度色彩占整個畫面的 70% 左右，稱為中明度色調。
- ◆ 低明度色調：低明度色彩占整個畫面的 70% 左右，稱為低明度色調。

▶ 明度對比的九小調

圖 3-4 中標出了不同明度的關係，數值 1 表示明度最低，數值 9 表示明度最高。另外，高明度色調可分為高長調、高中調、高短調，如圖 3-5 ～圖 3-7 所示；中明度色調可分為中長調、中中調、中短調，如圖 3-8 ～圖 3-12 所示；低明度色調分為低長調、低中調、低短調，如圖 3-13 ～圖 3-15 所示。

黑白與明度的對比，如圖 3-16 所示。

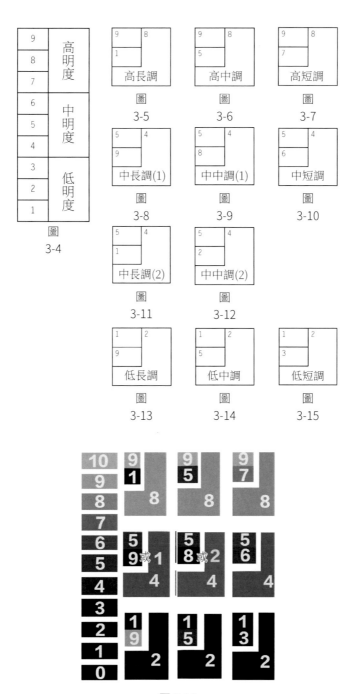

圖 3-16

3.1.3　色彩明度三大要素的象徵意義

▶ **高明度色調的象徵意義**

高明度色調如圖 3-17 所示，其色彩的象徵意義如下。

◆ 正面的象徵：清晰明快、晴空萬里、積極活潑、心情愉快。

◆ 負面的象徵：冷淡、柔弱、無助、消極。

高長調　　　　　　　　高中調　　　　　　　　高短調

圖 3-17

▶ **中明度色調的象徵意義**

中明度色調如圖 3-18 所示，其色彩的象徵意義如下。

◆ 正面的象徵：樸素無華、安穩恬靜、老練成熟、平凡莊重。

◆ 負面的象徵：貧窮、呆板、消極、懈怠。

中長調　　　　　　　　中中調　　　　　　　　中短調

圖 3-18

▶ 低明度色調的象徵意義

低明度色調如圖 3-19 所示，其色彩的象徵意義如下。

◆ 正面的象徵：堅強、勇敢、渾厚結實、剛毅正直。

◆ 負面的象徵：黑暗、陰險、哀傷失落、常用於電影畫面。

低長調　　　　　　低中調　　　　　　低短調

圖 3-19

如圖 3-20 和圖 3-21 所示為不同明度色調的應用。

圖 3-20　　　　　　　　　　　　圖 3-21

思考與訓練題

1. 繪製明度階、24 色相環。進行黑加白、純色加白、純色加黑、純色加灰練習。
2. 繪製單一色相以明度對比為主要構成的色調。
3. 繪製多色相以明度對比為主構成的色調。

要求：

1. 在 25cm×25cm 的白紙板上完成。
2. 根據色彩原理精心繪製。

訓練目的： 檢驗學生對色彩明度對比原理的理解和實踐能力。

3.2 色相對比色彩構成技巧訓練

由於色彩相貌的類似、對比、互補等差異所形成的對比為色相對比。

▶ 類似色相對比色調

在色相環上 0°～ 45°的對比為類似色相對比（色相之間的距離角度在 45°左右的對比），即類似色相對比色調，如圖 3-22 所示。

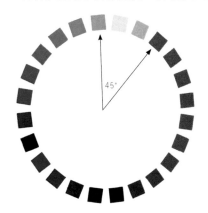

圖 3-22

整體特點：和諧、雅緻、優美、統一。

◆ 高彩度類似色相對比色調
高彩度類似色相畫面所構成的色調，是沒有調入黑、白、灰狀態下的相對純淨的色彩組合。
特點：畫面清晰、豔麗，協調統一。

◆ 中彩度類似色相對比色調
中彩度類似色相所構成的畫面色調，是由於調入了適量的黑、白、灰所致。
特點：畫面柔和、雅緻、溫馨。

◆ 低彩度類似色相對比色調

低彩度類似色相對比色調,其畫面的色彩中由於調入了大量的黑、白、灰,因而使畫面灰暗、深沉,故而組合成了低彩度類似色相的對比色調。

特點:調和感強,畫面深沉、老練、成熟、和諧統一。

類似色相對比色調技法的練習步驟如下。

步驟 1:在 25cm×25cm 的白紙板上畫出 9 個大小相等的方框(留有間距),目的是在一張紙上分別完成高彩度、中彩度、低彩度的類似色相對比色調、對比色相對比色調、互補色相對比色調(按順序選擇其中的 3 個方框)。

步驟 2:在畫好的 9 個方框內設計相同或不同的圖案。

步驟 3:任意選出色相環上 45°以內的 3 種色彩,按方框順序選擇其中的 3 個方框著色。

步驟 4:著上顏色。

第一色框:高彩度類似色相畫面所構成的色調是由沒有調入黑、白、灰狀態下的純淨色彩組合而成的,如圖 3-23(a)所示。(重點:三個畫面都不加黑、白、灰。)

第二色框:中彩度類似色相畫面所構成的色調是由於調入了適量的黑、白、灰所致,如圖 3-23(b)所示。(重點:三個畫面都加適量的黑、白、灰。)

第三色框:低彩度類似色相對比色調,其構成畫面的色彩中由於調入了大量的黑、白、灰,因而使得畫面灰暗、深沉,故而構成了低彩度類似色相的對比色調,如圖 3-23(c)所示。(重點:三個畫面都加大量的黑、白、灰。)

(a)　　　　　　　　(b)　　　　　　　　(c)

圖 3-23

▶ **對比色相對比色調**

在色相環上 0°～ 100°的色相與 101°～ 160°的色相為對比色相（色相之間的距離角度在 100°以上的對比），這種色調為對比色相對比色調，如圖 3-24 所示。

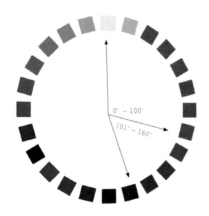

圖 3-24

整體特點：色彩鮮明、強烈、興奮、不單調。

◆ 高彩度對比色相的對比色調

高彩度對比色相對比色調是所用的色彩都沒有調入黑、白、灰，其色彩彩度相對較高。

特點：色相明確，對比強烈，又不失統一。

◆ 中彩度對比色相的對比色調

　中彩度對比色相的對比色調是所用的對比色彩都調入適量的黑、白、灰，其色彩彩度相對較低。

　特點：調和感強，含蓄，沉著，冷靜。

◆ 低彩度對比色相的對比色調

　低彩度對比色相的對比色調是將使用的所有色彩都調入大量的黑、白、灰，其色彩彩度最低，從而構成低彩度對比色相色調。

　特點：色相含蓄，調和感最強，深沉，穩定。

　練習對比色相的對比色調的步驟如下。

　步驟 1：在已經完成的 25cm×25cm 的白紙板上畫好的 9 個方框中按順序選擇其中的 3 個方框。

　步驟2：任意選出色相環上色相之間的距離角度在100°以上的3種色彩，按方框順序選擇其中的 3 個方框著色。

　步驟 3：塗上顏色。

　第一色框：高彩度對比色相畫面是由沒有調入黑、白、灰的狀態下相對純淨的色彩組合而成，如圖 3-25（a）和圖 3-26（a）所示。（重點：三塊色都不加黑、白、灰。）

　第二色框：中彩度對比色相的畫面是由於調入了適量的黑、白、灰所致，如圖 3-25（b）和圖 3-26（b）所示。（重點：三塊色都加了適量的黑、白、灰。）

　第三色框：低彩度對比色相的對比色調，其構成畫面的色彩中由於調入了大量的黑、白、灰。因而使畫面灰暗、深沉，故而構成了低彩度對比色相的對比色調，如圖 3-25（c）和圖 3-26（c）所示。（重點：三塊色都加了大量的黑、白、灰。）

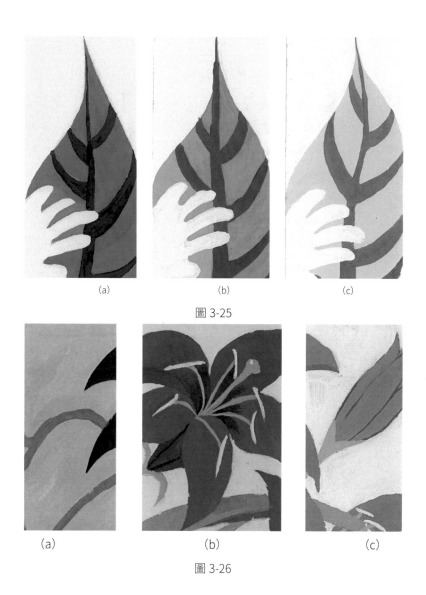

(a)　　　　　　　(b)　　　　　　　(c)

圖 3-25

(a)　　　　　　　(b)　　　　　　　(c)

圖 3-26

▶ 互補色相對比色調

　　在色相環上互相對著的兩種顏色為對比色（呈 180°角），而這兩種色相對比為互補色相對比，色調為互補色相的對比色調，對比強度最強，如圖 3-27 所示。

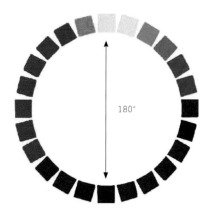

圖 3-27

　　整體特點：色相對比更強烈、更刺激、更完美。

◆ 高彩度互補色相的對比色調
　高彩度互補色相的對比，如紅與綠、黃與紫、藍與橙等，在所使用的對比的色彩中保持原有彩度，但需在對比色的面積、位置等方面進行相應的設計，以避免畫面過分刺激而不和諧。
　特點：對比最強烈，色調更明快。

◆ 中彩度互補色相的對比色調
　中彩度互補色相的對比色調是將所用的對比色都調入適量的黑、白、灰，使其成為中彩度互補色相的對比色調。
　特點：相對來說較為理想的配色，既有對比又有和諧感。

◆ 低彩度互補色相的對比色調

低彩度互補色相的對比色調是將所用的對比色都調入大量的黑、白、灰，使其成為低彩度互補色相的對比色調。

特點：豐富、柔和、含蓄、更加和諧。

練習互補色相的對比色調的步驟如下。

步驟 1：在 25cm×25cm 的白紙板上已畫好的 9 個方框中按順序選擇最後 3 個方框。

步驟 2：任意選出色相環上 180°相對的兩種色彩和臨近 15°內的 1 種。

步驟 3：填充顏色。

第一色框：高彩度互補色相的畫面所構成的色調是由沒有調入黑、白、灰狀態下的相對純淨的色彩組合而成，如圖 3-28（a）所示。（重點：三塊色都不加黑、白、灰。）

第二色框：中彩度互補色相的畫面所構成的色調是由於調入了適量的黑、白、灰所致，如圖 3-28（b）所示。（重點：三塊色都加入適量的黑、白、灰。）

第三色框：低彩度互補色相對比色調，其構成畫面的色彩中由於調入了大量的黑、白、灰，因而使得畫面灰暗、深沉，故而構成了低彩度互補色相的對比色調，如圖 3-28（c）所示。（重點：三塊色都加大量的黑、白、灰。）

(a)　　　　　　　　(b)　　　　　　　　(c)

圖 3-28

思考與訓練題

1. 類似色相對比色調練習。
2. 對比色相對比色調練習。
3. 互補色相對比色調練習。

要求：

1. 在 25cm×25cm 的白紙板上完成。
2. 根據色彩色調的構成原理精心繪製。

訓練目的：檢驗學生對色彩構成，即高彩度、中彩度、低彩度色調對比原理的理解和實踐能力。

3.3 彩度對比色彩構成技巧訓練

3.3.1 彩度對比的含義

彩度指色彩的純淨程度，彩度又叫飽和度，在色立體中，明度序列為中軸，向上為白，向下為黑；彩度序列則由中心軸向外為鮮豔色，向內為灰色，彩度與明度序列呈垂直狀。我們按明度列的等差方法，將彩度排列為 9 階，同樣可得到彩度階，如圖 3-29 所示，並構成 9 個彩度色調。

3.3.2 彩度對比訓練

▶ 彩度對比的三大調

◆ 高彩度色調（鮮調）：高彩度色彩占整個畫面的 70% 左右，稱為高彩度色調，如圖 3-30 ～圖 3-32 所示。

◆ 中彩度色調（中調）：中彩度色彩占整個畫面的 70% 左右，稱為中彩度色調，如圖 3-33 ～圖 3-35 所示。

◆ 低彩度色調（灰調）：低彩度色彩占整個畫面的 70% 左右，稱為低彩度色調，如圖 3-36 ～圖 3-38 所示。

▶ 彩度對比的九小調

彩度對比的九小調分別為鮮強調、鮮中調、鮮弱調、中中調（1）、中中調（2）、中弱調、灰強調、灰中調、灰弱調。

圖 3-39 為色彩彩度對比的九小調圖例。

高純度	9	鮮調
	8	
	7	
中純度	6	中調
	5	
	4	
低純度	3	灰調
	2	
	1	

圖 3-29

8	9
1	

鮮強調

圖 3-30

8	9
5	

鮮中調

圖 3-31

8	9
7	

鮮弱調

圖 3-32

3	5
9	

中中調(1)

圖 3-33

1	5
3	

中中調(2)

圖 3-34

3	5
4	

中弱調

圖 3-35

3	1
9	

灰強調

圖 3-36

3	1
6	

灰中調

圖 3-37

1	2
3	

低短調

圖 3-38

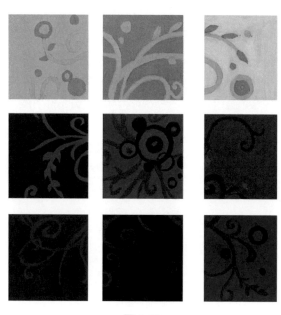

圖 3-39

色彩彩度對比技巧的練習步驟如下。

步驟1：擬定主題後設計一個畫面，完成連貫畫面的鉛筆線稿作品三幅。

步驟2：在上面三幅鉛筆線稿畫面上，分別用高彩度色調（鮮調）、中
彩度色調（中調）、低彩度色調（灰調）進行色彩上色。

步驟3：調整畫面，注意色調規律和色調之間的比例構成關係，直至
完成。

3.3.3　色彩彩度三大基調的象徵意義

▶ 高彩度色調的色彩象徵意義

◆ 正面的象徵：快樂、熱鬧、活潑、聰明。

◆ 負面的象徵：恐怖、凶險、刺激、殘暴。

▶ 中彩度色調的色彩象徵意義

◆ 正面的象徵：中庸、可靠、文雅、穩重。

◆ 負面的象徵：灰暗、消極、擔心、脆弱。

▶ 低彩度色調的色彩象徵意義

◆ 正面的象徵：耐用、脫俗、安靜、自然。

◆ 負面的象徵：土氣、模糊、悲觀、灰心。

圖 3-40 和圖 3-41 為色彩彩度對比的圖例。

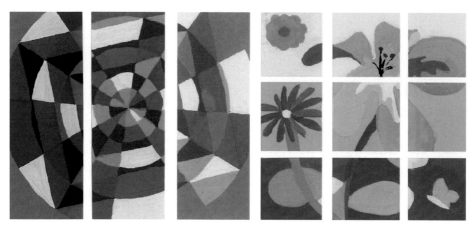

圖 3-40　　　　　　　　　　　　　　圖 3-41

思考與訓練題

1. 高彩度練習：鮮強調、鮮弱調、鮮中調。
2. 中彩度練習：中中調（1）、中中調（2）、中弱調。
3. 低彩度練習：灰強調、灰中調、灰弱調。
4. 彩度對比色調訓練（自選項目）。

要求：

1. 在 30cm×30cm 的白紙板上完成。
2. 根據彩度色調的構成原理精心繪製。

訓練目的：檢驗學生對色彩構成，即鮮調、中調、灰調色調對比原理的理解和實踐的能力。

3.4 冷暖對比色彩構成技巧訓練

3.4.1 冷暖對比的含義

　　根據色彩對人的心理、生理方面的影響，我們知道，它的冷暖感覺也是十分明顯的，由色彩所具有的冷暖差別所形成的對比稱為冷暖對比。這種色調就是以冷暖對比為主所構成的色調，這種色調大致可分為冷色調、微冷色調、微暖色調、暖色調。色相環上的冷暖色彩範圍如圖3-42 所示。

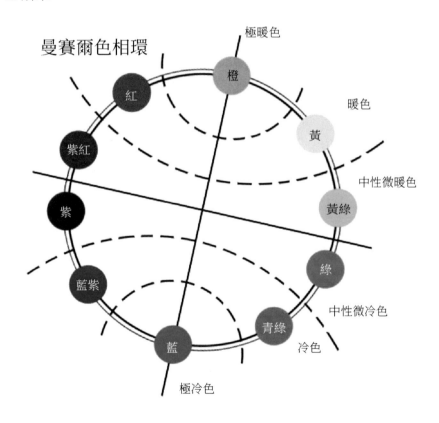

圖 3-42

3.4.2　冷暖對比訓練

◆ 冷色調：冷色占整個畫面的 70% 以上的色彩構成為冷色調，如圖 3-43 所示。

◆ 微冷色調：微冷色占整個畫面的 70% 以上的色彩構成為微冷色調。

◆ 微暖色調：微暖色占整個畫面的 70% 以上的色彩構成為微暖色調。

◆ 暖色調：暖色占整個畫面的 70% 以上的色彩構成為暖色調，如圖 3-44 所示。

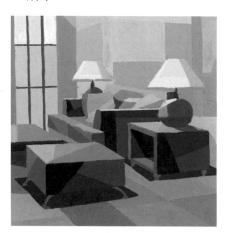
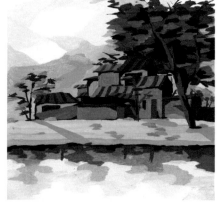

圖 3-43　　　　　　　　　　　　　　　　圖 3-44

練習冷暖對比的色彩構成技巧的步驟如下。

步驟 1：擬定主題設計一個畫面，完成同一畫面鉛筆線稿作品四幅。

步驟 2：在上面的四幅鉛筆線稿畫面上，分別用冷色調、微冷色調、微暖色調、暖色調進行色彩上色。

步驟 3：調整畫面，注意冷暖對比規律和色調之間的比例構成關係，直至完成。

思考與訓練題

1. 冷色調作品練習。
2. 微冷色調作品練習。
3. 暖色調作品練習。
4. 微暖色調作品練習。
5. 冷暖色調對比訓練（自選項目）。

要求：

1. 在 30cm×30cm 的白紙板上完成。
2. 根據冷暖色調的構成原理精心繪製。

訓練目的：檢驗學生對色彩構成—冷色調、微冷色調、暖色調、微暖色調對比原理的理解和實踐能力。

3.5　面積對比色彩構成技巧訓練

色彩面積對比即是構成畫面的所有色彩所占位置多少的比較。

一般來說，一幅畫面的主要顏色占整個畫面的 70% 左右，就可稱該畫面是以該色彩為主構成的色調。例如，一幅畫紅色占整個畫面的 70%，即為紅色調；藍色占整個畫面的 70%，即為藍色調。

在色調構成中，較為理想的色彩對比是：主色調占整個畫面的 70%，副色調占整個畫面的 20%，其他色彩占整個畫面的 10%（該項還可分成兩色塊，分別占整個畫面的 80% 和 20% 左右）。例如，如果選擇深紅、淺黃、湖藍、紫紅四種顏色構成一幅紅色調畫面，其理想的比例為：深紅占整個畫面的 70%，淺黃占整個畫面的 20%，其他（湖藍、紅紫）占整個畫面的 10%（其中湖藍占 80%，紫紅占 20%）。

合理的面積對比是構成畫面整體協調美的重要因素。如果不重視面積對比，畫面就會顯得太花、髒甚至亂，給人的心理和生理造成一定的負面影響，感覺上很不舒服。例如，構成畫面各種顏色的面積均等（各占整個畫面的 25% 左右），畫面就會顯得很花。構成畫面的顏色過多，畫面就會很亂，對比不好就會顯得很髒。

因此，無論從事繪畫藝術、電腦設計、服裝設計還是平面廣告設計、環境藝術設計、包裝設計等造型藝術的畫家、設計師，都必須掌握色彩面積對比的基本方法和規律，如圖 3-45 ～圖 3-47 所示。

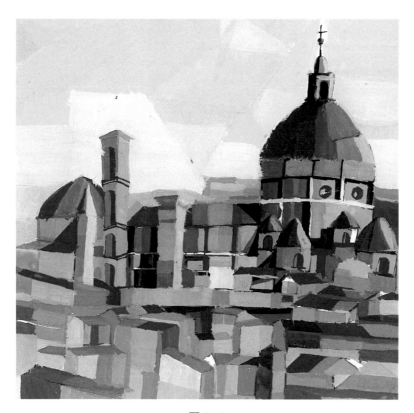

圖 3-45

圖 3-46

圖 3-47

面積對比色彩構成技巧的訓練步驟如下。

步驟 1：擬定主題並設計一個畫面，完成同一畫面鉛筆線稿作品兩幅。

步驟 2：在兩幅鉛筆線稿畫面上，分別完成色彩填色：

 A. 以紅色為主的畫面

 （紅色調占 70%、黃色調占 20%、其他色彩占整個畫面 10%）

 B. 以藍色為主的畫面

 （藍色調占 70%、綠色調 20%、其他色彩占整個畫面的 10%）

步驟 3：調整畫面，注意面積對比的畫面色調構成原則，反覆調整，直至完成。

思考與訓練題

1. 掌握色彩面積對比的原則和面積對比的意義。
2. 按要求設計兩組畫面的草圖。
3. 按面積對比比例填充顏色。

要求：

1. 兩組畫面一組為藍色調，一組為綠色調。
2. 畫面的具體形象不限，色彩面積對比符合色調構成原則。
3. 每組畫面的顏色最多不超過 5 種（顏料：水彩；紙張規格：25cm×25cm 白紙板）。

訓練目的：檢驗學生對色彩構成面積對比原理的理解和實踐能力。

3.6 色彩調和色彩構成技巧訓練

色彩調和的目的，是使不和諧的色彩構成和諧而統一而具有整體美的色彩關係，其意義在於使我們的設計更好地妝點生活，最終使我們的生活變得色彩斑斕、豔麗多彩、和諧美滿。

色彩調和是指將兩個或兩個以上的色彩按一定的目的性加以組合，並使色彩構成效果變得和諧、悅目、重心穩定、視覺效果佳，從而獲得令人滿意的色彩搭配關係。

3.6.1 色彩調和的種類

色相環上的顏色可概括為以下三種色彩調和關係。

▶ 同一色相調和

從色彩來說，色相相同、明度和彩度不同的配色調和即為同一調和，具體可分為同色相調和、同明度調和、同彩度調和。在色相環上，0°～5°的色相為同一色相，這種調和為同一色相調和。其關係為單一色相調和的關係。例如，檸檬黃與中黃、深紅與大紅、深綠與草綠等，它們的明度雖然不同，但色相是同一類的，因此，相互搭配就會比較容易和諧。

▶ 類似色相調和

在色相環上，色相之間的距離角度在 45°左右的色相為類似色相，這種調和稱為類似色相調和。這種色相的明度與彩度較接近，容易相互調和，因此，在明度對比中的高短調、中短調、低短調，在色相對比中類似色的搭配，在彩度對比中的灰弱對比、鮮弱對比、中弱對比等，均能構成類似色相調和。所以，與同一色相調和相比，類似色相調和的色調豐富、含蓄且富於變化。

▶ **對比色相調和**

在色相環上，色相之間的距離角度在 100°以外的色相為對比色相，這種調和稱為對比色相調和。對比色相調和具有強烈對比效果而又不失和諧的對比關係。同一色相調和是親和的配色，類似色相調和是指具有融合感的配顏。

在色相環中，黃色與紫色、紅色與綠色、藍色與橘色都是非常對立的配色組合關係，而對比色的明度和彩度與色相差別大，透過對比而整合在統一的畫面中，會給人強烈的色彩感覺，這就是對比調和。

3.6.2 色彩調和的具體方法

▶ **混入無彩色的黑、白、灰調和法**

◆ 混入黑色調和

在不和諧的色彩排列中，各色彩同時混入黑色，使各色的明度和彩度都降低，使原先強烈刺眼的對比減弱，最終達到調和的效果。

◆ 混入白色調和

在不和諧的色彩排列中，各色彩同時混入白色，各色的明度提高，彩度降低，使原先強烈刺眼的對比減弱，最終達到調和、統一的效果。

◆ 混入灰色調和

在不和諧的色彩排列中，各色彩同時混入同種灰色（由黑、白調成），各色的明度向灰靠近，彩度降低，色相減弱，使原先強烈刺眼的對比變得和諧，最終達到調和、統一的效果。

▶ **混入有彩色系的原色、間色、複色、補色調和法**

◆ 混入同一原色調和

在不和諧的色彩排列中，各色彩同時混入同一原色（紅、黃、藍均可），使各色的色彩都向原色靠近，從而達到調和的效果。

◆ 混入同一間色調和

在不和諧的色彩排列中，各色彩同時混入同一間色（任意兩原色調和而成），使各色的色彩都向間色靠攏，從而達到調和的效果。

◆ 混入同一複色調和

在不和諧的色彩排列中，各色彩同時混入同一複色（原色與間色相調、間色與間色相調所成的顏色），使各色的色彩都向複色靠攏，明度、彩度同時減弱，也能達到調和的效果。

◆ 混入對比色調和

在不和諧的色彩排列中，各色彩都混入各自的對比色，如畫面中有三種不同的顏色 —— 紅、黃、藍，將紅混入綠、黃混入紫、藍混入橙等，使各色的色彩彩度降低，從而達到調和的效果。

▶ 點綴、勾線、分割調和法

◆ 點綴同一色調和

在不和諧的色彩排列中，各方同時用同一色彩點綴，或互為點綴，都能造成調和作用。例如，兩幅畫面，一幅為紅色，一幅為綠色，其中紅色中點綴綠色，綠色中點綴紅色，都能達成調和作用。同樣的，在一幅設計作品中，若其畫面顏色為均等的紅、黃色，給人的感覺會很刺眼，若同時在紅、黃色上點綴同一綠色，也能達成調和作用。除了上面的兩種方法外，還可以用黑、白、灰進行點綴，效果是一樣的。

◆ 勾勒輪廓線調和

在不和諧的色彩排列中，各色的分界可用黑、白、灰、金、銀或同一色加以勾勒，使之相對獨立，又整體連貫統一，最終達到調和的效果。

方法１：在不和諧的色彩排列中，各色的色彩分界用黑色勾勒。

方法２：在不和諧的色彩排列中，各色的色彩分界用白色勾勒。

方法３：在不和諧的色彩排列中，各色的色彩分界用灰色勾勒。

方法４：在不和諧的色彩排列中，各色的色彩分界用金色勾勒。

方法５：在不和諧的色彩排列中，各色的色彩分界用銀色勾勒。

方法６：在不和諧的色彩排列中，各色的色彩分界用同一色加以勾勒。

特點：由於色彩各色都用相同的色線勾勒，使之相對獨立，既整體連貫又和諧統一，最終達到調和效果，如圖 3-48 所示。

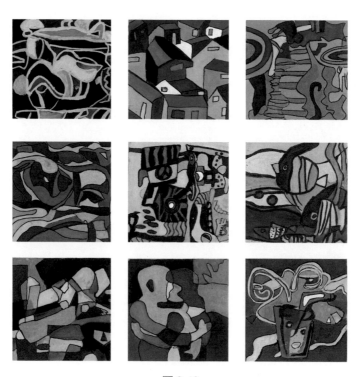

圖 3-48

◆　分割統一調和

　　在現實生活中，我們使用的馬賽克、地磚和鑲嵌在牆上有著美麗的圖案與彩色的磁磚，還有金碧輝煌的古代建築等，視覺效果都很和諧統一，其主要原因就是分割所造成的。每一塊磚都是獨立的，組合在一起又很統一，它們之間的分割線，在光的照射下形成了相對較暗的輪廓線，就像用連貫的黑、白、灰加以勾勒了一樣。既相對獨立，又和諧統一，如圖 3-49 ～圖 3-51 所示。

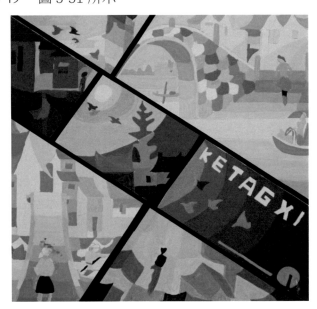

圖 3-49

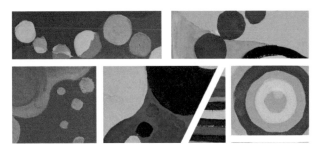

圖 3-50

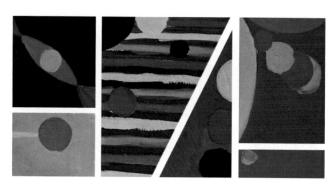

圖 3-51

思考與訓練題

1. 掌握色彩調和的 10 種方法、色彩調和的目的和意義、色彩調和的含義以及色彩調和的種類。
2. 用黑、白、灰或金、銀色勾邊法完成一張畫作。

要求：

1. 用較細的軟筆勾勒邊框，線條自然、流暢。
2. 畫面具體形象不限，有裝飾畫的特點。
3. 畫面顏色最多不超過 5 種（顏料：水彩；紙張規格：25cm×25cm 白紙板）。

訓練目的：檢驗學生對色彩調和構成原理的理解和實踐能力。

3.7 空間混合色彩構成技巧訓練

3.7.1 空間混合的含義

空間混合也叫色彩並置混合，如圖3-52和圖3-53所示。具體來說，當我們將兩個或兩個以上的色彩並列放在一起，並相隔一定的距離觀看時，會產生極微妙的變化。距離較近時，很難分辨出色彩所表達的物象內容；而離開一定的距離看，便會發現其中的奧祕，即色彩所表達的實際物象。

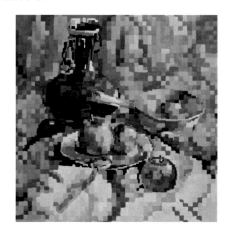

圖3-52

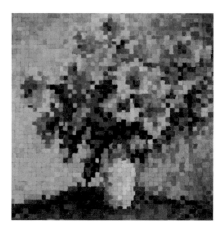

圖3-53

將不同的顏色並置在一起，當它們在視網膜上的投影小到一定程度時，這些不同的顏色刺激就會同時作用到視網膜上非常鄰近的部位的感光細胞，導致眼睛很難將它們獨立地分辨出來，就會在視覺中產生色彩的混合，這種混合稱為空間混合，又稱為並置混合。這種混合與加色混合和減色混合的不同點在於其顏色本身並沒有真正混合（加色混合與減色混合都是在色彩先完成混合以後，再透過眼睛看到），但它必須借助一定的空間距離來完成。

3.7.2　空間混合效果的成因

　　空間混合的效果取決於以下三個方面：一是色彩形狀的肌理，即用來並置的基本形，如小色點（圓或方形）、色線、風格、不規則形態等。這種排列越有序，形狀越細、越小，混合的效果越單純。否則，混合色會雜亂、眩目。二是取決於並置色彩之間的對比強度，對比越強，空間混合的效果往往越不明顯。三是觀者距離的遠近，空間混合所製作的畫面，近看色點清晰，但是沒什麼形象感，只有在特定距離以外才能獲得明確的色調和圖形。

　　印刷上的網點製版中的那些細密的網點，只有透過放大鏡才能看到。用不同色線編織的布料也屬於並置混合。印象派畫家秀拉（Georges Pierre Seurat）的點彩作品，是繪畫藝術中運用空間混合原理作畫的典範。

　　空間混合說到底還是兩個或兩個以上的顏色混合後所產生的色彩在視覺上的殘留現象。例如，藍與黃遠看成綠色，紅與藍遠看成紫色。

3.7.3　空間混合效果的用途

　　空間混合在現實生活中的應用十分廣泛，如繪畫、工藝美術、各種刺繡、印刷、馬賽克壁畫、電視畫面的影像效果等。

思考與訓練題

完成一張空間混合作品。

要求：

1. 任選一靜物或景物、人物均可。
2. 用鉛筆在畫面上畫出分割的小方格。
3. 填上顏色，要有大、小塊之分且有變化，直至完成。按照色彩原理完成色塊組合，如綠色塊可用黃、藍並置完成，紫色塊可用紅、藍並置完成。

訓練目的：檢驗學生對空間混合構成原理的理解和實踐能力。

3.8 色彩聯想色彩構成技巧訓練

　　色彩對人們的心理、生理等方面會產生冷暖、收縮空間等變化，同時色彩也會讓人們聯想到春夏秋冬、酸甜苦辣、剛強（圖3-54）、熱情（圖3-55）、耿直（圖3-56）、溫柔（圖3-57）等具有情感特徵的各種具象和抽象的形態。這種聯想有助於設計思考的快速運轉，使設計思路不斷成熟，最終完成設計。

圖 3-54

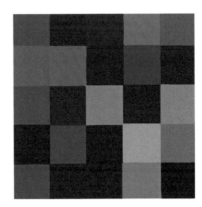

圖 3-55

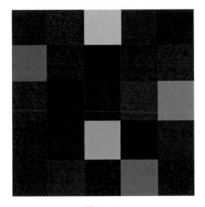

圖 3-56

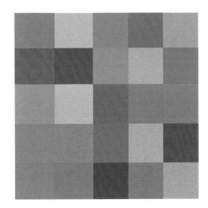

圖 3-57

　　有些顏色總是以令人興奮的姿態映入人們的眼睛。當顏色與視覺接觸的剎那，就會立刻激起人們一種甜蜜的感覺。它還能讓人聯想到生命中一些美好的事物和快樂的記憶。像一幅很抽象的畫，以不可捉摸而又異常強烈的力量，激起人們對美好生活的無限嚮往和奮力追求。

　　色彩聯想一般分為具象聯想和抽象聯想，紅、橙、黃、綠、藍、靛、紫、黑、白、灰均可進行聯想。

　　色彩本身是無任何含義的，因聯想產生含義，色彩在聯想間影響人的心理，左右人的情緒，不同的色彩聯想給各種色彩都賦予了特定的含義。如果設計師不助益色彩的含義，就會傳達給人們錯誤的資訊。

　　人們長期生活在五彩繽紛的色彩世界裡，累積了許多色彩經驗和生活經驗，從而產生了豐富的色彩聯想。色彩聯想的設計表現，就是將上述的色彩聯想透過合理的搭配，組合成新的符合人們心理及生理所需要的色彩畫面。它首先需要確定一個色調，當然要根據你的設計主題來選擇。

　　練習色彩聯想色彩技巧的訓練步驟如下。

　　步驟 1：根據要求在規定的紙張範圍內畫四個方框，同時在方框內進行等格劃分。

　　步驟 2：主題可自由發揮，既可以用擬人法（用色彩表現人的性格特徵等），也可以用色彩的具象象徵、抽象象徵意義來表現，如男女老幼、堅強、勇敢、嫵媚、溫柔、春夏秋冬、酸甜苦辣等。

　　步驟 3：根據色彩的象徵意義，用具體顏色進行上色。上色的同時，要考慮空間混合效果（色彩並置）。

　　步驟 4：對不符合要求的色彩或自己不滿意的個別色塊進行重新填充和調整。

　　步驟 5：整體觀察，局部調整，直至最後完成。

思考與訓練題

自己擬定一個主題，根據主題確定色調，這個主題既可以是自己對四季的情感表現，也可以是自己的理想、喜好、印象、記憶、思念、愛情、友誼、酸甜苦辣等，透過色塊組合抒發自己的真實情感。畫面要和諧統一，既輕鬆愉快，又豐富多彩；既優美抒情，又神祕浪漫。

要求：

1. 在 25cm×25cm 的白紙板上完成。
2. 色彩既含蓄又明快，能很好地表現主題，同時也能使人產生豐富的聯想。

訓練目的：檢驗學生透過聯想對色彩的表情特徵所代表的含義的理解以及實踐的能力。

第四章

色彩構成在
現實生活中的廣泛應用

4.1 色彩構成在服裝設計中的應用

色彩構成在服裝設計中的應用如圖 4-1 ～圖 4-8 所示。

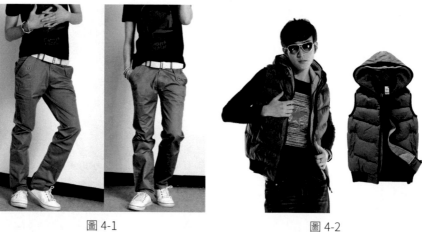

圖 4-1　　　　　　　　　　　　　　　　圖 4-2

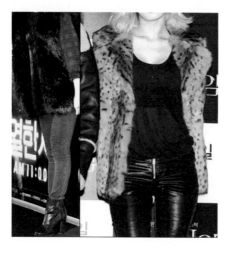

圖 4-3　　　　　　　　　　　　　　　　圖 4-4

圖 4-5

圖 4-6

圖 4-7

圖 4-8

4.2　色彩構成在產品設計中的應用

色彩構成在產品設計中的應用如圖 4-9 ～圖 4-16 所示。

圖 4-9

圖 4-10

圖 4-11

圖 4-12

圖 4-13

圖 4-14

圖 4-15

圖 4-16

4.3 色彩構成在廣告設計中的應用

色彩構成在廣告設計中的應用如圖 4-17 ～圖 4-18 所示。

圖 4-17

圖 4-18

4.4 色彩構成在家居環境中的應用

色彩構成在家居環境中的應用如圖 4-19 ～圖 4-22 所示。

圖 4-19

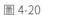

圖 4-20

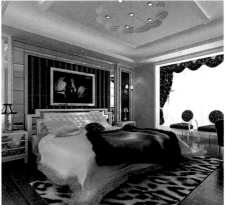

圖 4-21

圖 4-22

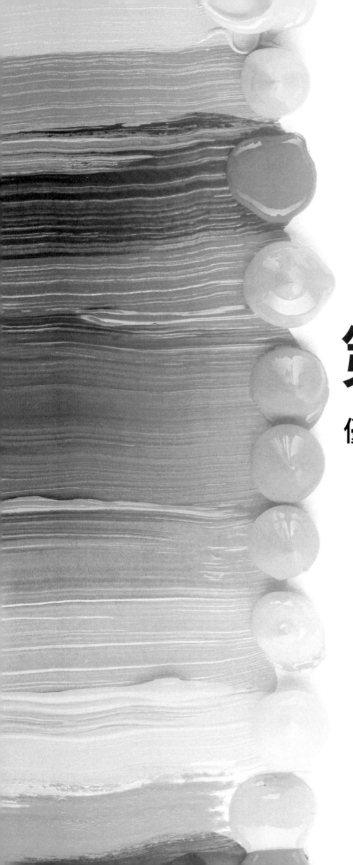

第五章

優秀的色彩構成
作品欣賞

5.1　單色相以明度為主的色彩構成作品欣賞

單色相以明度為主的色彩構成作品欣賞如圖 5-1 ～圖 5-25 所示。

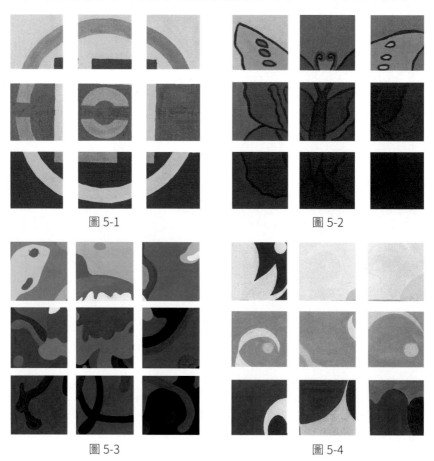

圖 5-1　　　　　　　　　　圖 5-2

圖 5-3　　　　　　　　　　圖 5-4

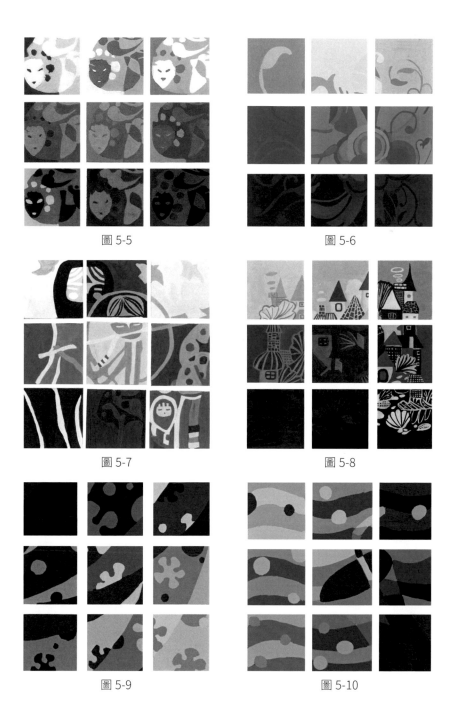

圖 5-5

圖 5-6

圖 5-7

圖 5-8

圖 5-9

圖 5-10

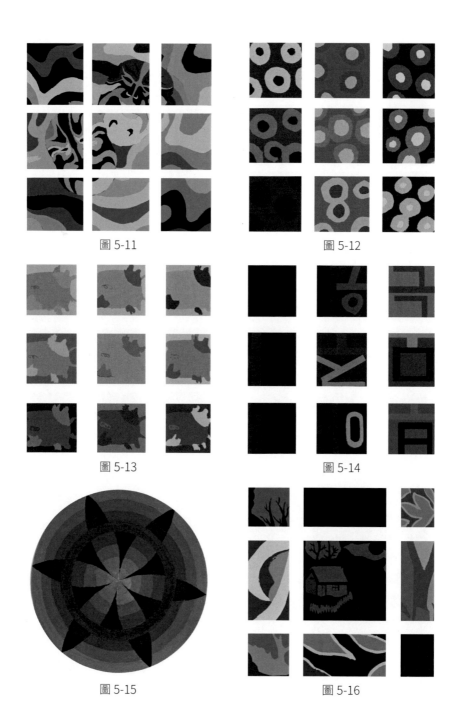

圖 5-11

圖 5-12

圖 5-13

圖 5-14

圖 5-15

圖 5-16

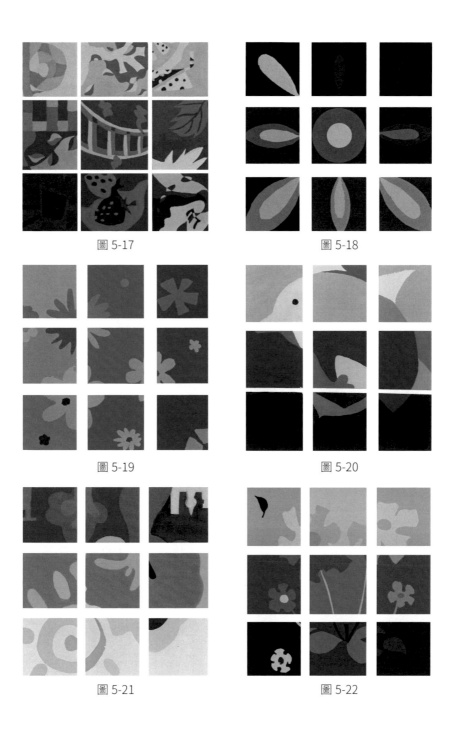

圖 5-17

圖 5-18

圖 5-19

圖 5-20

圖 5-21

圖 5-22

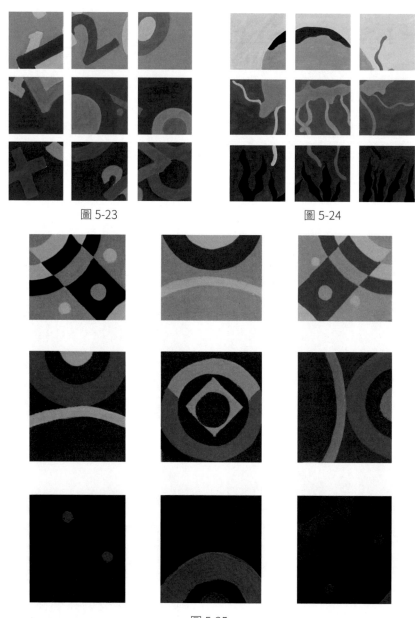

圖 5-23

圖 5-24

圖 5-25

5.2 多色相以明度為主的色彩構成作品欣賞

多色相以明度為主的色彩構成作品欣賞如圖 5-26 ～圖 5-59 所示。

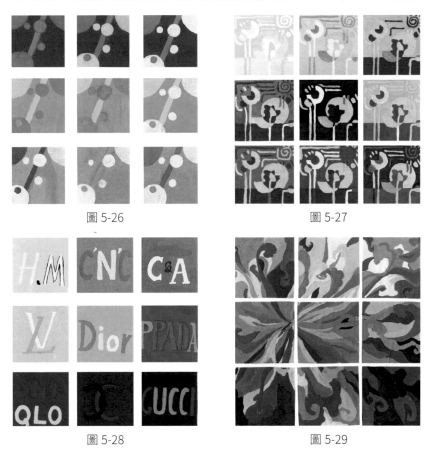

圖 5-26　　　　　　　　　　圖 5-27

圖 5-28　　　　　　　　　　圖 5-29

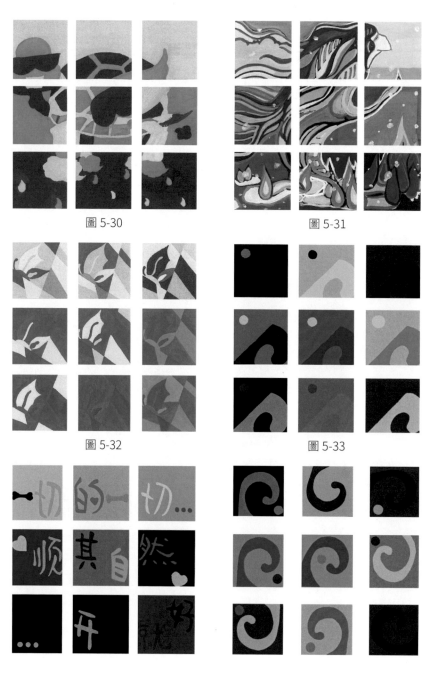

圖 5-30

圖 5-31

圖 5-32

圖 5-33

圖 5-34

圖 5-35

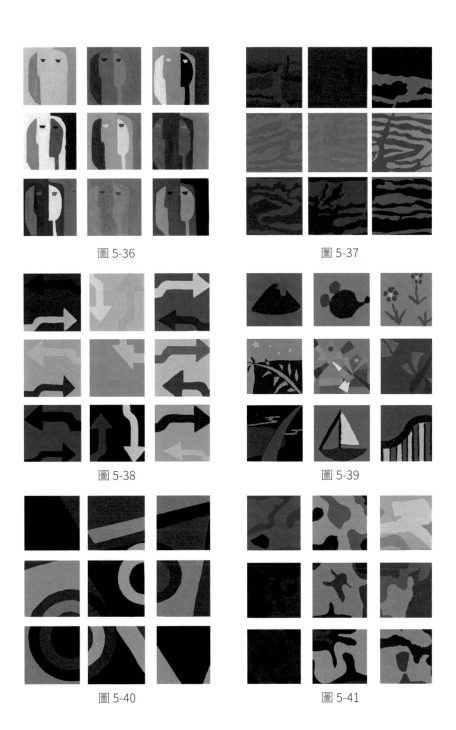

圖 5-36

圖 5-37

圖 5-38

圖 5-39

圖 5-40

圖 5-41

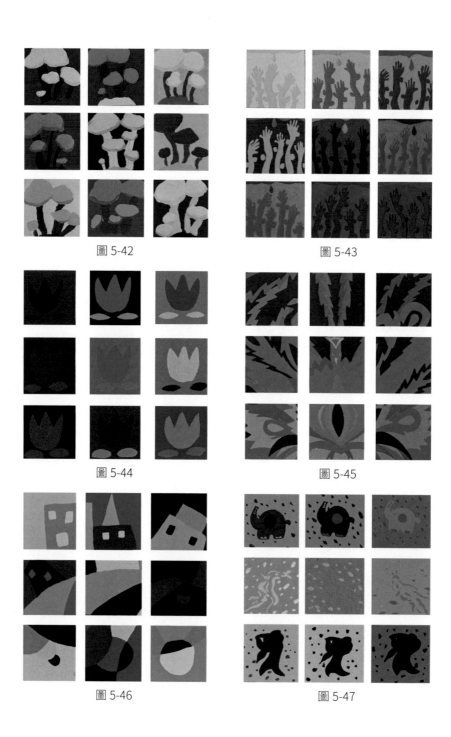

圖 5-42

圖 5-43

圖 5-44

圖 5-45

圖 5-46

圖 5-47

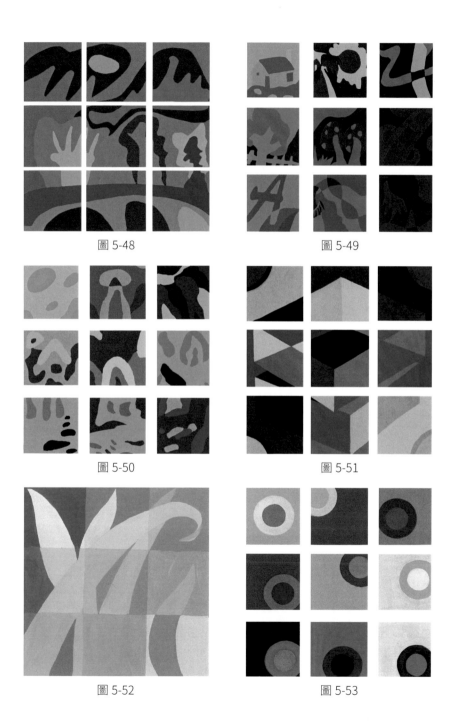

圖 5-48

圖 5-49

圖 5-50

圖 5-51

圖 5-52

圖 5-53

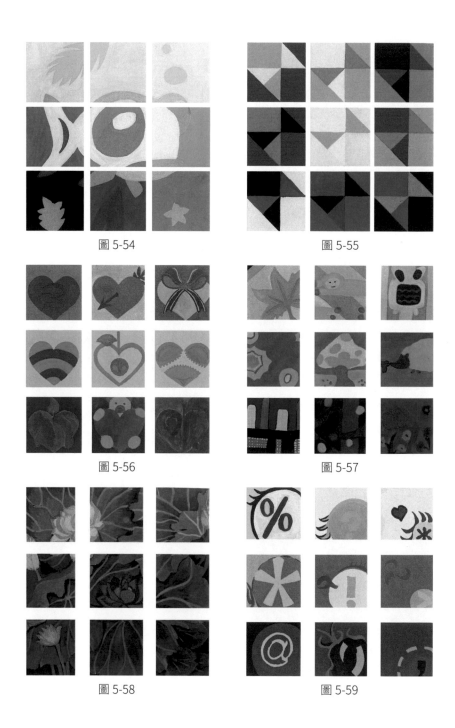

圖 5-54

圖 5-55

圖 5-56

圖 5-57

圖 5-58

圖 5-59

5.3　彩度對比（純色、加白色、加大量白色）色彩構成作品欣賞

　　彩度對比（純色、加白色、加大量白色）色彩構成作品欣賞如圖 5-60 ～圖 5-98 所示。

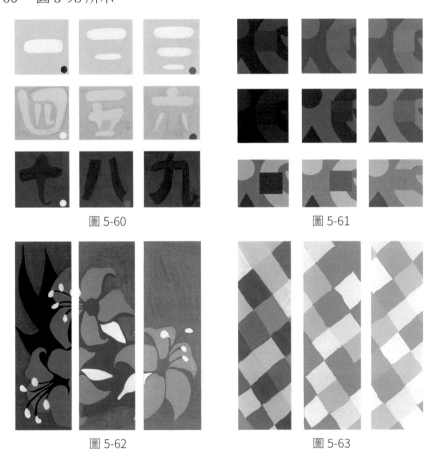

圖 5-60　　　　　　　　　　　圖 5-61

圖 5-62　　　　　　　　　　　圖 5-63

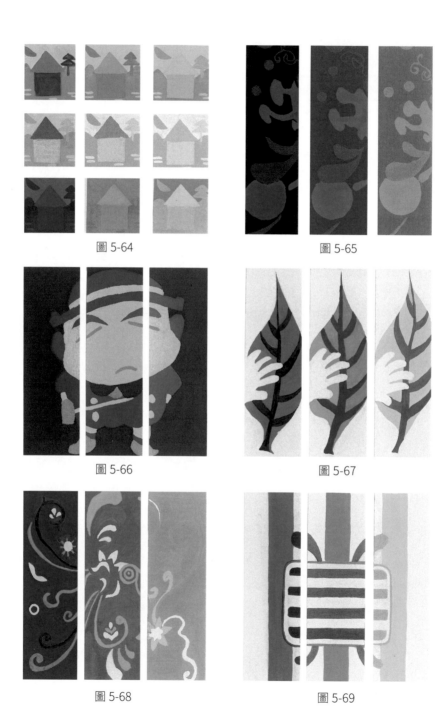

圖 5-64

圖 5-65

圖 5-66

圖 5-67

圖 5-68

圖 5-69

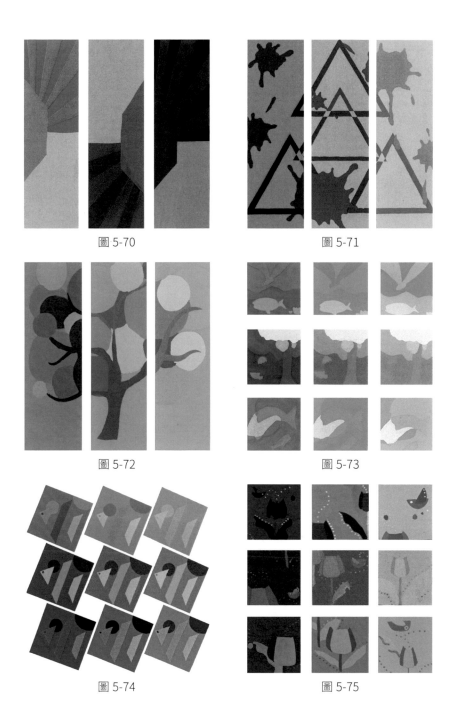

圖 5-70

圖 5-71

圖 5-72

圖 5-73

圖 5-74

圖 5-75

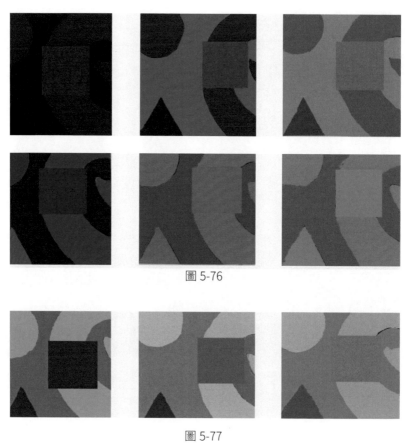

圖 5-76

圖 5-77

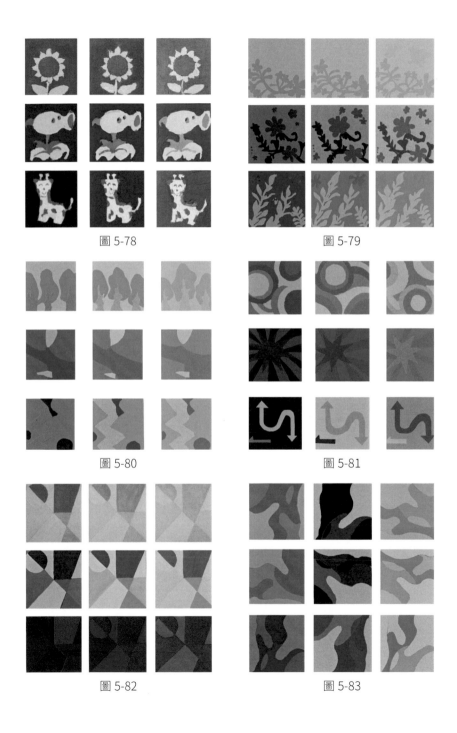

圖 5-78

圖 5-79

圖 5-80

圖 5-81

圖 5-82

圖 5-83

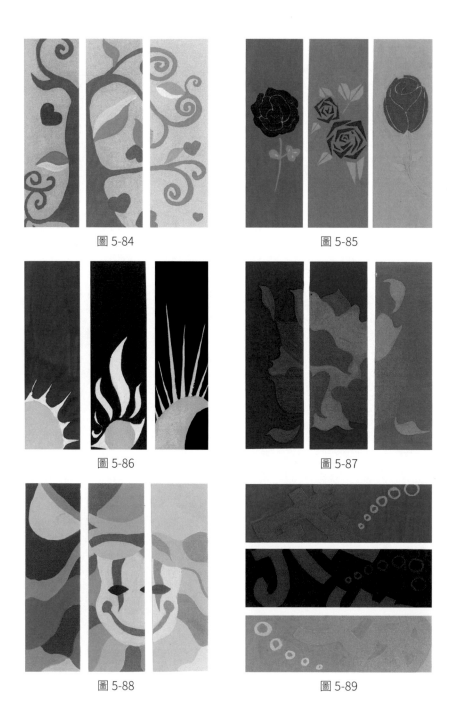

圖 5-84

圖 5-85

圖 5-86

圖 5-87

圖 5-88

圖 5-89

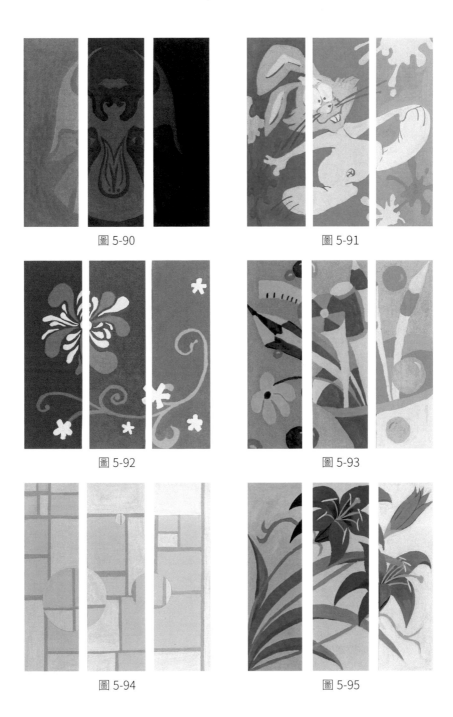

圖 5-90

圖 5-91

圖 5-92

圖 5-93

圖 5-94

圖 5-95

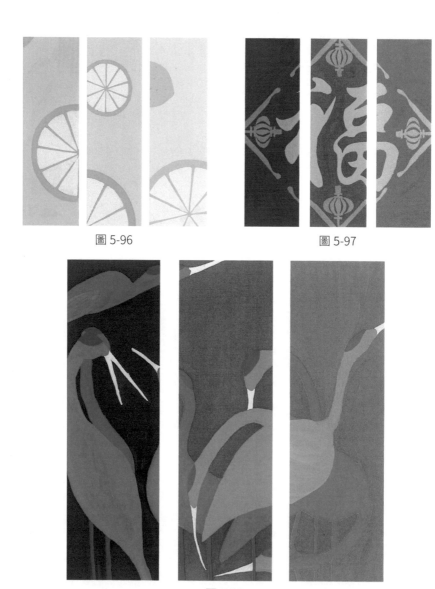

圖 5-96　　　　　　　　　　　　　　　　圖 5-97

圖 5-98

5.4 彩度對比（純色、加白色、加黑色、加灰色）色彩構成作品欣賞

彩度對比（純色、加白色、加黑色、加灰色）色彩構成作品欣賞如圖 5-99 ～圖 5-125 所示。

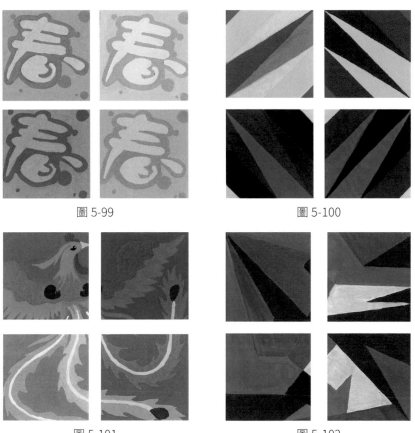

圖 5-99　　　　　　　　　　　圖 5-100

圖 5-101　　　　　　　　　　　圖 5-102

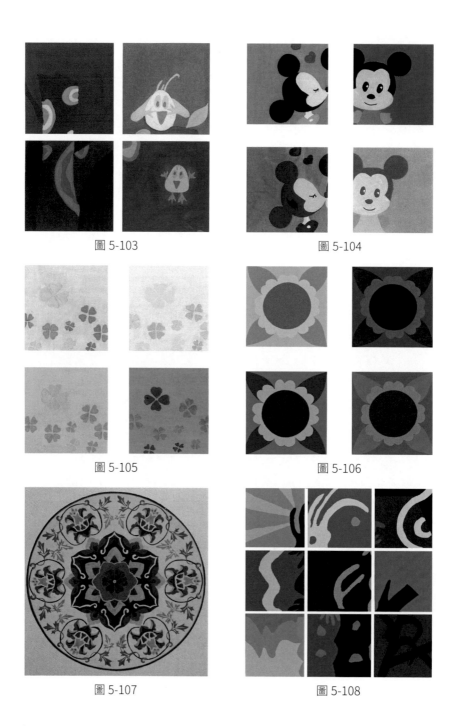

圖 5-103

圖 5-104

圖 5-105

圖 5-106

圖 5-107

圖 5-108

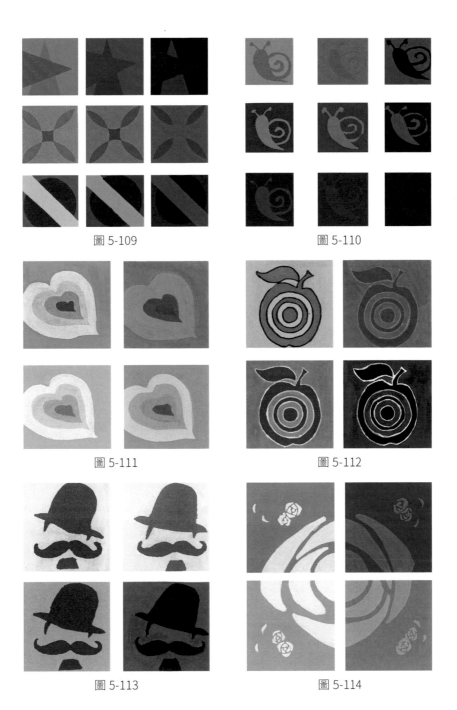

圖 5-109

圖 5-110

圖 5-111

圖 5-112

圖 5-113

圖 5-114

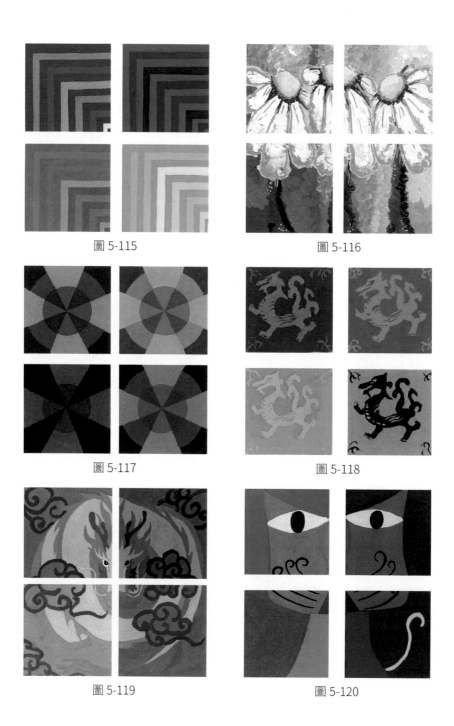

圖 5-115

圖 5-116

圖 5-117

圖 5-118

圖 5-119

圖 5-120

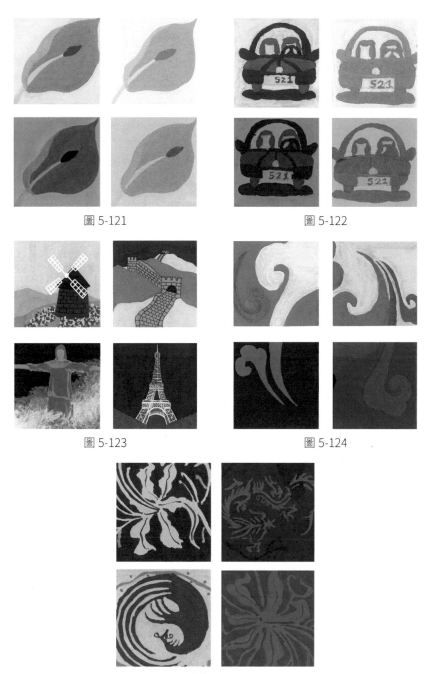

圖 5-121　　　　　　　　　圖 5-122

圖 5-123　　　　　　　　　圖 5-124

圖 5-125

5.5　勾勒輪廓線色彩調和作品欣賞

勾勒輪廓線色彩調和作品欣賞如圖 5-126 ～圖 5-153 所示。

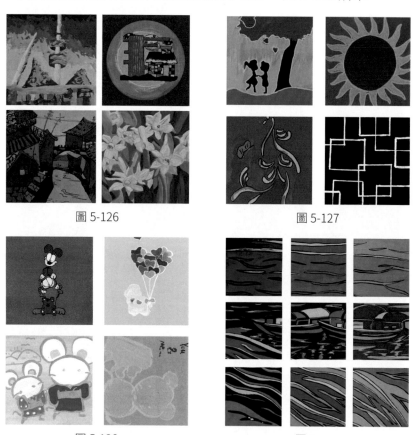

圖 5-126　　　　　　　　　　　圖 5-127

圖 5-128　　　　　　　　　　　圖 5-129

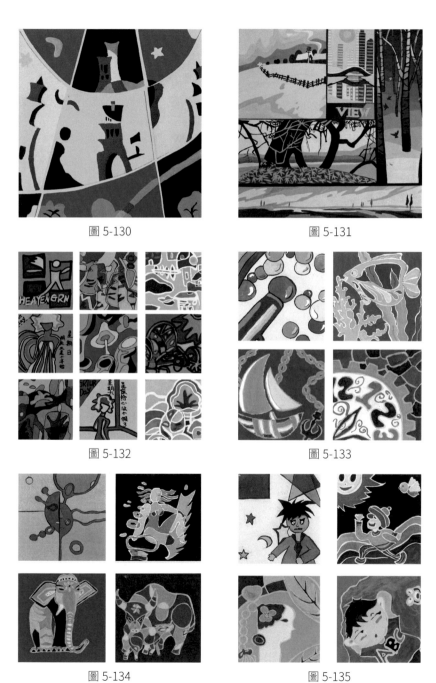

圖 5-130

圖 5-131

圖 5-132

圖 5-133

圖 5-134

圖 5-135

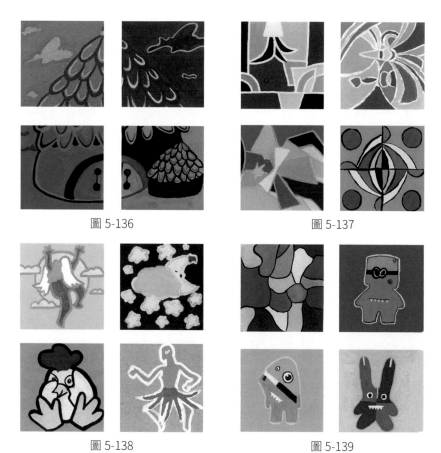

圖 5-136　　　　　　　　　　圖 5-137

圖 5-138　　　　　　　　　　圖 5-139

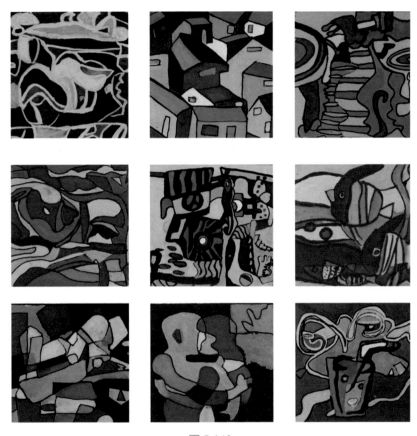

圖 5-140

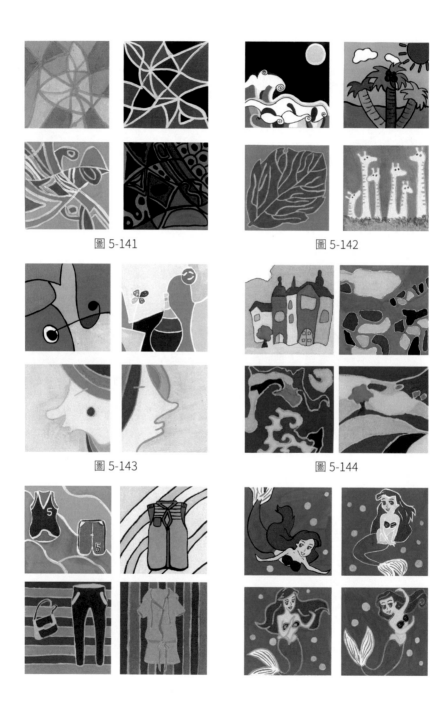

圖 5-141　　　　　　　　　　　　圖 5-142

圖 5-143　　　　　　　　　　　　圖 5-144

圖 5-145

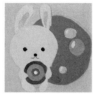
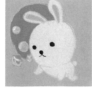

圖 5-146

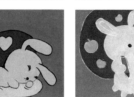

圖 5-147

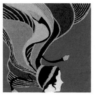
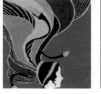

圖 5-148

圖 5-147

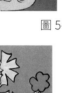
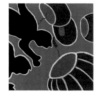

圖 5-149

圖 5-150

圖 5-149

圖 5-150

圖 5-151

圖 5-152

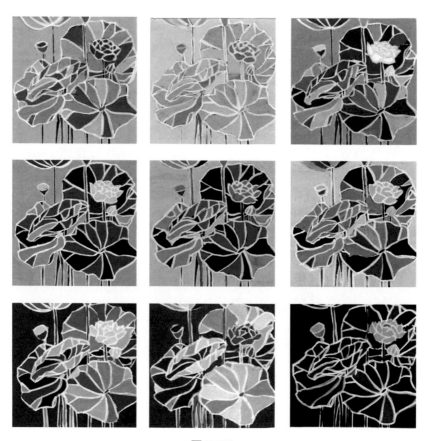

圖 5-153

5.6　色彩聯想作品欣賞

色彩聯想作品欣賞如圖 5-154 ～圖 5-163 所示。

圖 5-154　　　　　　　　　圖 5-155

圖 5-156　　　　　　　　　圖 5-157

圖 5-158　　　　　　　　　　　圖 5-159

圖 5-160　　　　　　　　　　　圖 5-161

圖 5-162

圖 5-163

5.7　空間混合色彩構成作品欣賞

空間混合色彩構成作品欣賞如圖 5-164 ～圖 5-183 所示。

圖 5-164

圖 5-165

圖 5-166

圖 5-167

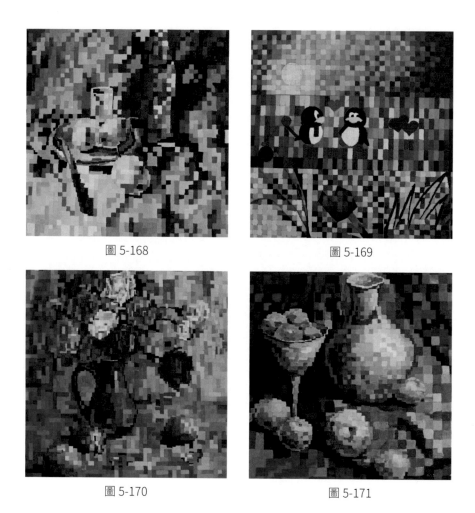

圖 5-168

圖 5-169

圖 5-170

圖 5-171

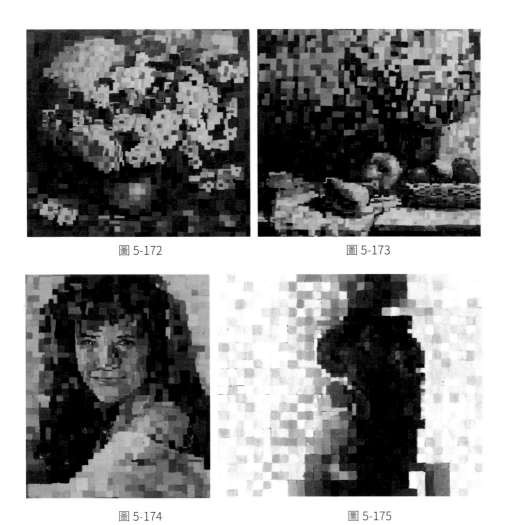

圖 5-172

圖 5-173

圖 5-174

圖 5-175

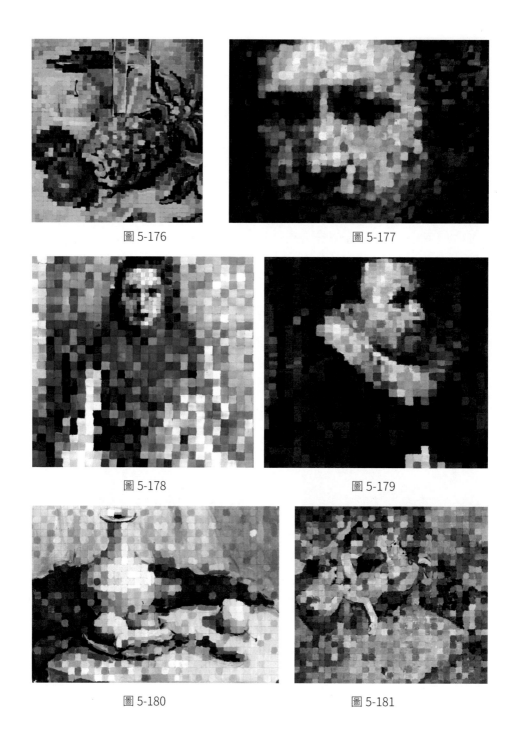

圖 5-176

圖 5-177

圖 5-178

圖 5-179

圖 5-180

圖 5-181

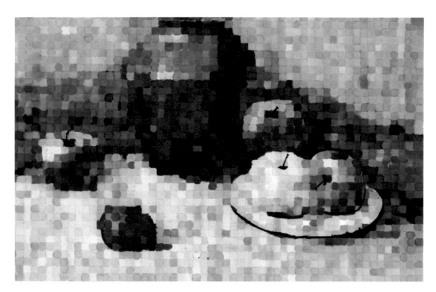

圖 5-182

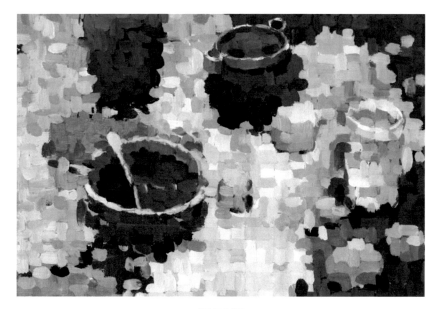

圖 5-183

5.8　色彩構成應用草圖及效果圖作品欣賞

色彩構成應用草圖及效果圖作品欣賞如圖 5-184 ～圖 5-349 所示。

圖 5-184

圖 5-185

圖 5-186

圖 5-187

圖 5-188

圖 5-189

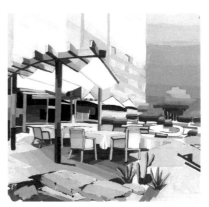

圖 5-190

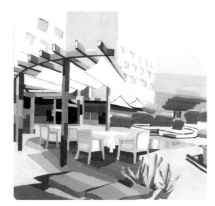

圖 5-191

圖 5-192

圖 5-193

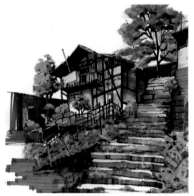

圖 5-194

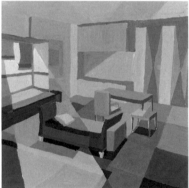

圖 5-194

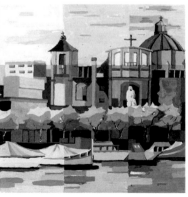

圖 5-194

圖 5-195

圖 5-198

圖 5-199

圖 5-200

圖 5-201

圖 5-202

圖 5-203

圖 5-204

圖 5-205

圖 5-206

圖 5-207

圖 5-208

圖 5-209

圖 5-210

圖 5-211

圖 5-212

圖 5-213

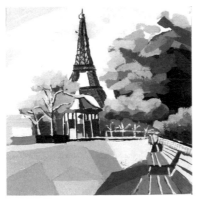

圖 5-214

圖 5-215

圖 5-216

圖 5-217

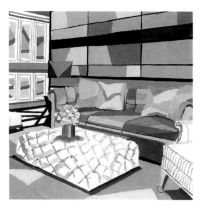

圖 5-218

圖 5-219

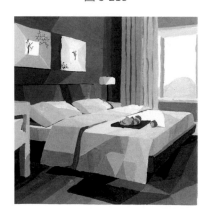

圖 5-220

圖 5-221

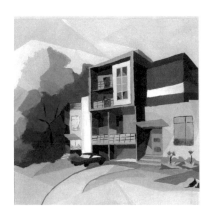

圖 5-222

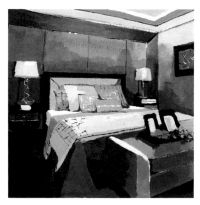

圖 5-223

圖 5-224

圖 5-225

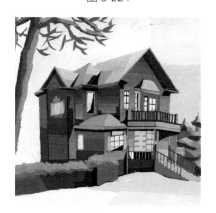

圖 5-226

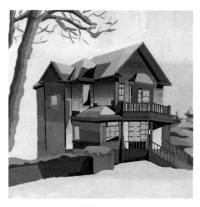

圖 5-227

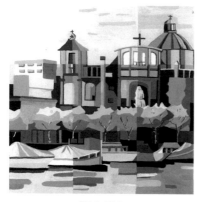

圖 5-228

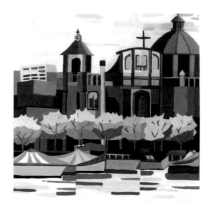

圖 5-229

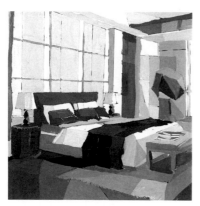

圖 5-230

圖 5-231

圖 5-232

圖 5-233

圖 5-234

圖 5-235

圖 5-236

圖 5-237

圖 5-238

圖 5-239

圖 5-240

圖 5-241

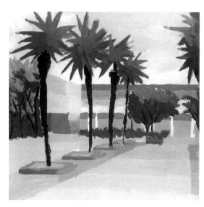

圖 5-242

圖 5-243

圖 5-244

圖 5-245

圖 5-246

圖 5-247

圖 5-248

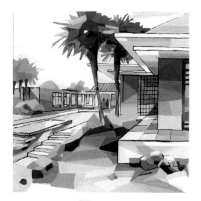

圖 5-249

圖 5-250

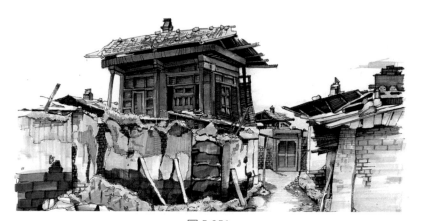

圖 5-251

圖 5-252

圖 5-253

圖 5-254　　　　　　　　　　　　　　　圖 5-255

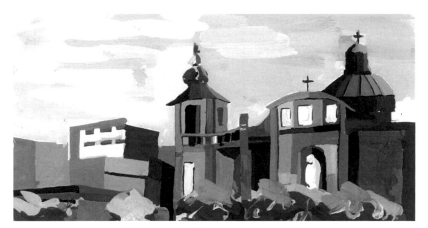

圖 5-256

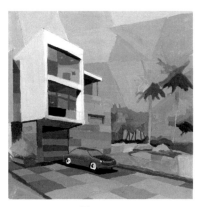

圖 5-257　　　　　　　　　　　　　　　圖 5-258

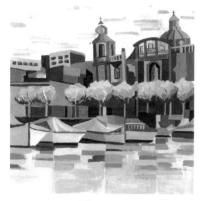

圖 5-259

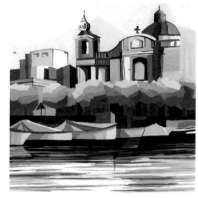

圖 5-260

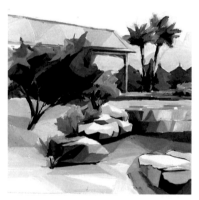

圖 5-261

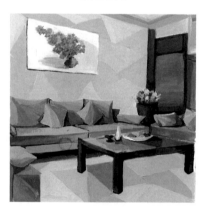

圖 5-262

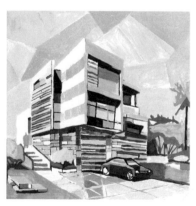

圖 5-263

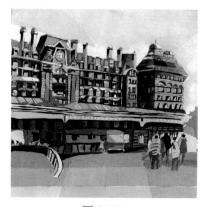

圖 5-264

圖 5-265

圖 5-266

圖 5-267

圖 5-268

圖 5-269

圖 5-270

圖 5-271

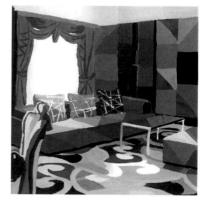

圖 5-272

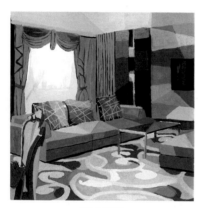

圖 5-273

圖 5-274

圖 5-275

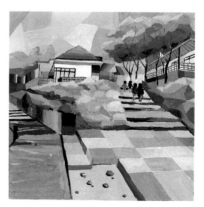

圖 5-276

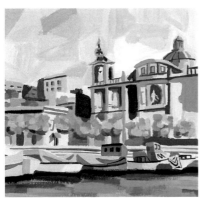

圖 5-277

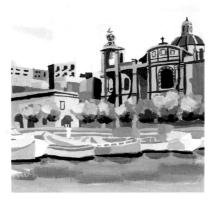

圖 5-278

圖 5-279

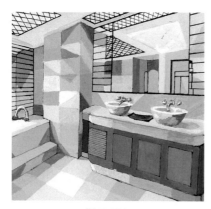

圖 5-280

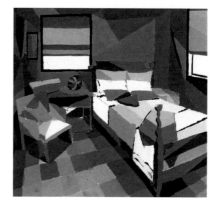

圖 5-281

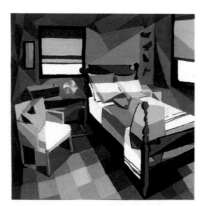

圖 5-282

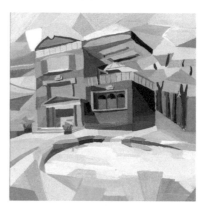

圖 5-283

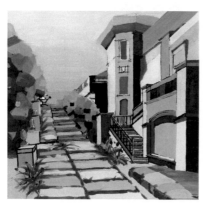

圖 5-284

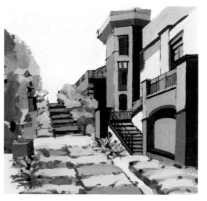

圖 5-285

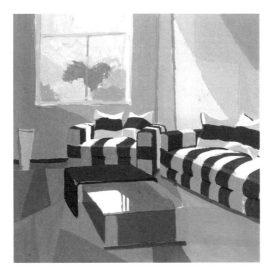

圖 5-286

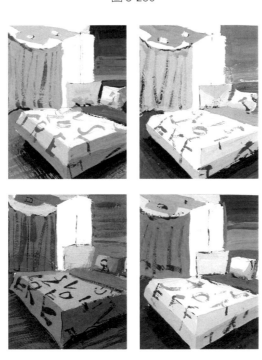

圖 5-287

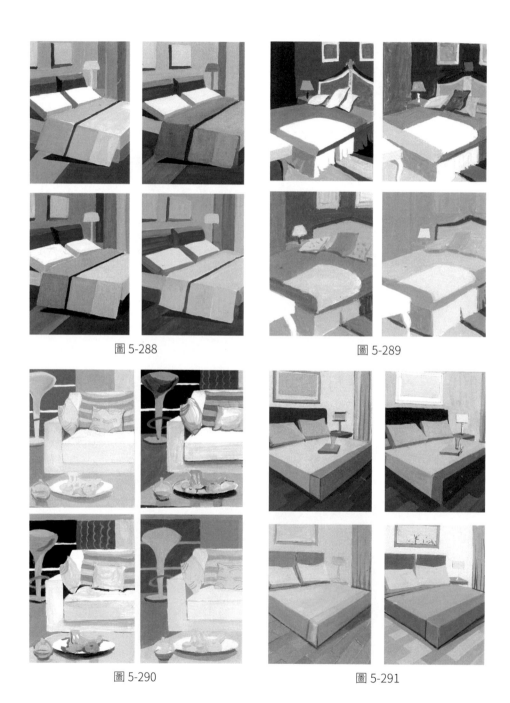

圖 5-288

圖 5-289

圖 5-290

圖 5-291

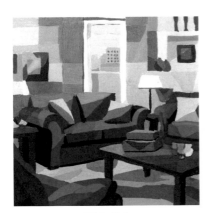

圖 5-292

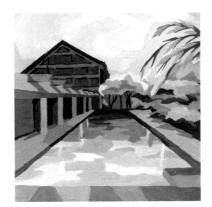

圖 5-293

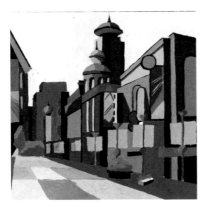

圖 5-294

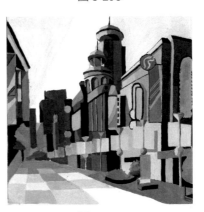

圖 5-295

圖 5-296

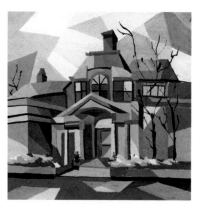

圖 5-297

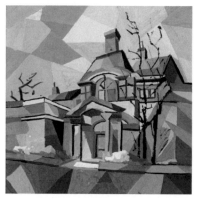

圖 5-298

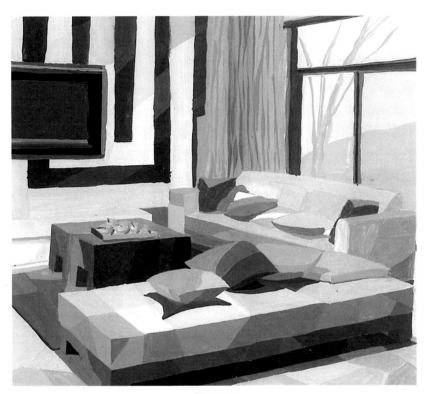

圖 5-299

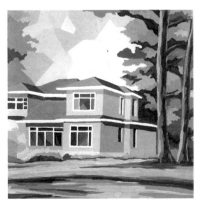

圖 5-300

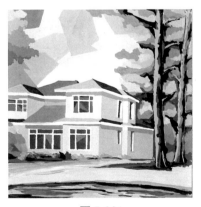

圖 5-301

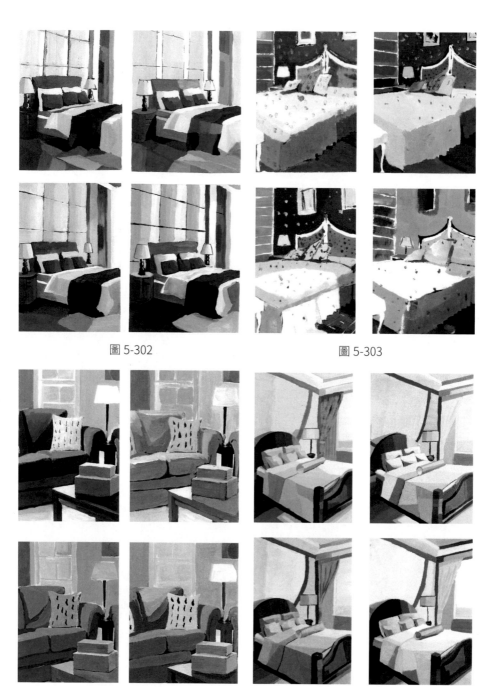

圖 5-302　　　　　　　　　　　圖 5-303

圖 5-304　　　　　　　　　　　圖 5-305

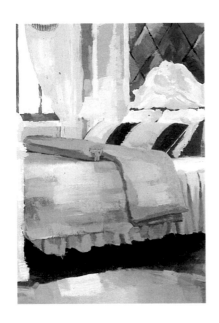
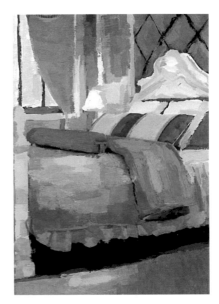

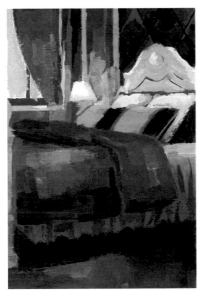

圖 5-306

圖 5-307

圖 5-308

圖 5-309

圖 5-310

圖 5-311

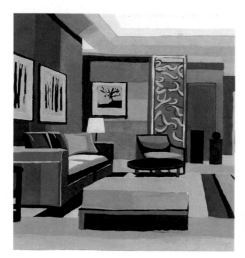

圖 5-312

圖 5-313

圖 5-314

圖 5-315

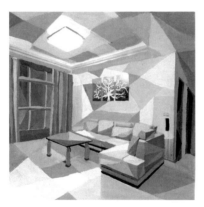

圖 5-316

圖 5-317

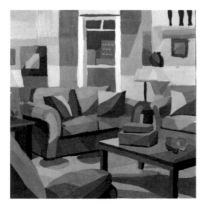

圖 5-318

圖 5-319

圖 5-320

圖 5-321

圖 5-322

圖 5-323

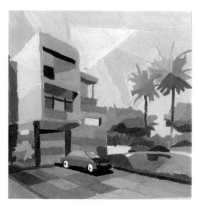

圖 5-324

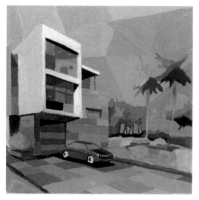

圖 5-325

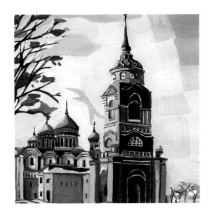

圖 5-326

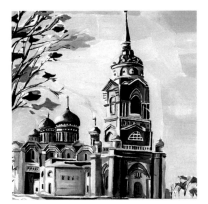

圖 5-327

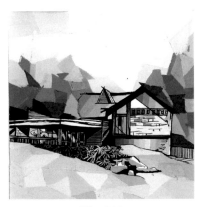

圖 5-328

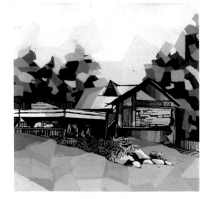

圖 5-329

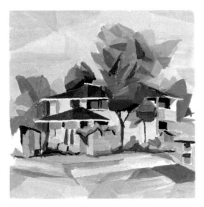

圖 5-330

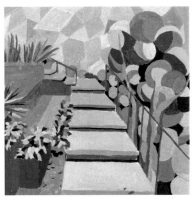

圖 5-331

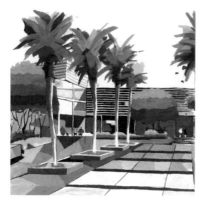

圖 5-332

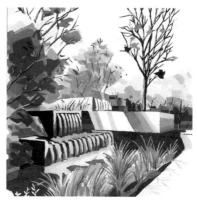

圖 5-333

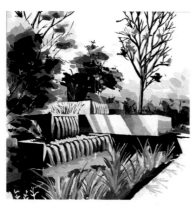

圖 5-334

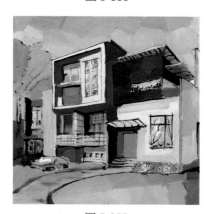

圖 5-335

圖 5-336

圖 5-337

圖 5-338

圖 5-339

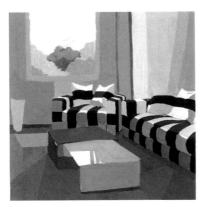

圖 5-340

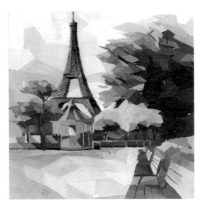

圖 5-341

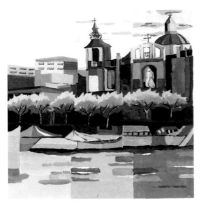

圖 5-342

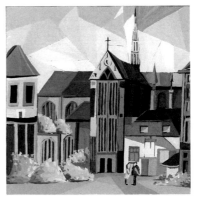

圖 5-343

圖 5-344

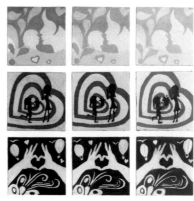

圖 5-345

圖 5-346

色彩構成：

明度對比 × 空間混合 × 色彩調和，結合基礎知識與技巧訓練

編　　著：王忠恆

編　　輯：林瑋欣

發 行 人：黃振庭

出 版 者：崧燁文化事業有限公司

發 行 者：崧燁文化事業有限公司

E-mail：sonbookservice@gmail.com

粉 絲 頁：https://www.facebook.com/
　　　　　sonbooksss/

網　　址：https://sonbook.net/

地　　址：台北市中正區重慶南路一段六十一號八
　　　　　樓 815 室

Rm. 815, 8F., No.61, Sec. 1, Chongqing S. Rd.,
Zhongzheng Dist., Taipei City 100, Taiwan

電　　話：(02)2370-3310

傳　　真：(02) 2388-1990

印　　刷：京峯彩色印刷有限公司（京峰數位）

律師顧問：廣華律師事務所 張珮琦律師

國家圖書館出版品預行編目資料

色彩構成：明度對比 × 空間混合
× 色彩調和，結合基礎知識與技
巧訓練 / 王忠恆編著 . -- 第一版 . --
臺北市：崧燁文化事業有限公司，
2022.08
　面；　公分
POD 版
ISBN 978-626-332-584-5（平裝）

1.CST: 色彩學
963　　　111011205

定　　價：499 元

發行日期：2022 年 08 月第一版

◎本書以 POD 印製

電子書購買

臉書